U0093575

如何寫一首歌

我想要將這本充滿希望的小書，獻給所有即將誕生的歌曲。包括你的歌與我的歌。我還要獻給所有那些尚未到來的時刻：我們將從中發現，我們瞥見了某些未曾預期的可能性。我也要獻給所有那些宛如一扇扇窗口的歌——那些從敞開窗扉飄出的串串音符，剛好足以讓我們逃脫。而我同樣也要獻給所有那些緊閉了窗戶的歌——在微光下，依然足夠清晰，可以看見我們在窗玻璃上的映影，因此得以記得我們是誰。然而，這些即將到來的每一首歌曲，對於我們之中的任一個人來說，都沒辦法解救我們太長的時間。不過，我們可以持續寫歌、等待，並在時間的流逝之中，觀察生活緩緩向我們顯露的真貌。每一首歌與每一個創意舉動，其實都是一個戰鬥的行動，對抗這個經常像是決意要自毀的世界。比起那些我們已經在哼唱的歌，我們尚未譜出的歌曲總是更具重要性，而且，肯定比我們始終沒有寫出來的那些歌曲更為關鍵。親愛的讀者，我希望你可以全然接納本書的寫作旨趣——本書謙卑地請求你，今天、明天、後天、每一天都可以寫出一首歌。我們要選擇站在創作這一邊，或是臣服於毀滅的力量，一切由你決定。

目次

前奏響起

寫歌很神祕。你可以說說看，歌曲來自何方嗎？我已經寫過好多好多的歌。在完成一首頗為滿意的歌曲後，我想了一下，我最多最多還是只能這麼自問——「我究竟是怎麼做到的？」當你有能力可以完成某件事，卻同時不太知道自己是如何辦到的（不過之後還是會期待再做一次）——這真的很傷腦筋。

我想，這也導致了，當人們試著針對詞曲寫作討論一二時，會立刻召來那麼多裝神弄鬼的論調。比如，你會聽到有人說，「我不過只是一條（通靈的）導管而已」；或者，「宇宙大神就要我弄出這首曲子」。他們愛怎麼說都可以啦。我倒是相當確定，譜曲填詞的人都是我。我的意識與潛意識兩者進行了某種協力合作，由此獲得了成果。

不過，當寫歌得心應手時，兩者的區別便會模糊起來：我永遠沒辦法真的知道，到底是哪一個擔負著創作重任。

所以，想要教人寫歌，感覺比較像是去教人思考的方法。或是，如何獲得靈感的竅

門。因為，對我來說，比起其他藝術作品，歌曲遠遠更像是個人化思緒的展現。歌曲很難被牢牢抓住——樂音如同空氣般飄忽，而且轉瞬即逝。歌曲隨著時間輪轉前進。

你此刻聽到歌聲繚繞，然後旋即渺無音訊……然而，歌曲可以貼身攜帶，如同記憶盤桓不去：甚至更為鬼怪的是，樂曲可以毫無任何道理便突然跳進我們心中。其他的藝術形式，比如繪畫與書籍，都有客觀具體的形貌與表現，而其中有多少你可以用哼的來傳達呢？你試看看，只要哼唱個幾小節就好！

我想，可以理解的是，所有人都多少假定，歌曲與其說是寫出來的，倒不如說是變出來的。我們因此也就明白，人們為何會對於教人寫歌這件事抱持懷疑的態度。我的意思是說，我們可以運用按部就班的方法來教授詞曲寫作的「技術」，比如樂理、傳統歌曲形式、韻律等等，但在我的經驗中，那不過只是建築工事而已。你要怎麼教人寫出，那種也能使其他人興起寫歌願望的歌曲呢？一首你可能深深愛上的歌：一首感覺像是也會對你回報愛意的歌。我們有能力來教這樣的寫歌技巧嗎？我有點存疑。

但我有種感覺，箇中難題有一部分是在於，教人如何寫歌這件事所具有的重量——因為，寫歌，暗示要寫很多歌，不只寫一首歌。作為替代的辦法，我認為，教人寫歌

7

的唯一途徑也許是，教導人們如何可以允許自己寫「一首歌」就好。去教導他們如何讓

自己學會，先從「一首歌」的寫作來踏出第一步。

對我來說，「一首歌」與「很多首歌」兩者間的不同，並非是什麼做作的語意學花招；兩者的差異可說事關重大，因為，這個分別，更準確地描述了你實際在做的事情。沒有人一次寫很多歌。我們總是在寫一首歌，然後再寫另一首歌。而且，那也是

一種提醒──為我們提示了，我們一心所願之事。或者說，那可能提示了，我認為你應該一心想要達到的目標──那便是「忘我」──眼睜睜目睹你的時間概念從人間蒸發：至少可以擁有一次機會，活在某個片刻之間；不再「努力」為某事奮鬥，或是「努力」成為某個人。你只是置身在你的天地之間，度過當下的一分一秒。

了解嗎？好的。這就是我所要說的了……而這是如果我們想寫「很多首歌」時不會發生的事。這只會發生在，當你在創作一首歌的過程中忘掉自我、全神貫注之時。

8

第一篇

1

為什麼寫歌？

你需要理由嗎？

我為什麼寫歌

在我寫下第一首歌的很久以前，我早早就認為自己是個「詞曲作家」。我會這麼對人說：「你知道嗎？我是個寫歌的人。」我並沒有說，「有一天我想要嘗試一下寫歌看看」：我反而只是說，「沒錯，我就是個寫歌的人」。果真傻氣逼人！我想當時我大約七歲左右。一整個胡言亂語。我那時是個癡心妄想的七歲小男孩，而且我碰巧發現了某種 TED 演講等級的心理訣竅──「自我實現」技巧。這招還真有效！結果我開始寫歌的理由正是因為，我碰巧是個詞曲作家。再加上，當我逐漸長大，開始隱隱感覺到，我應該遲早就會碰到某個傢伙突然對我說：「哇！那我很樂意聽聽一首你的歌！」

所以，我猜，不希望自己最終有一天變成大騙子丟人現眼，這也十足對我起到了激勵的作用。

那聽起來像是你的情況嗎？有關成為一個寫歌的人的那種感覺，你喜歡嗎？這是你對「長大後要當什麼人」這個問題的答案嗎？也許，你並沒有以下這種尷尬的轉變：一

12

開始你說：「我想當個消防員……或是牛仔也好……你知道，我想要在消防界闖出一

番大事業，但如果可能的話，我也想要騎在馬背上」；然後，有一天，你又信誓旦旦宣

告：「我要當個寫歌的人！阿公，你的下一個問題是？」。也許，有一天，你的內心獨白聽起來

比較像這樣：「我真的有點想，有一天，自己可能可以寫寫歌……吧？」好的。讓我們

馬上來解決這個大問題——唉喲，你就是個詞曲作家啦！完全毫無疑問，百分之百肯

定，就跟我在還沒寫歌之前一模一樣。哇。難題終於迎刃而解了。好的。沒事了。去

忙吧。萬分感謝你買了在下的拙作。後會有期。

開玩笑的啦。哈哈！太開心了。

抱歉。我將從另一個角度來審視這個問題，因為，我想，那將是我所能提供的最接

近本書核心理念的說明。而且，我以為有必要多此一舉：從比寫歌一事更為寬廣的觀

點，來理解這個問題。真相是，當我行年漸長，有關「你想成為什麼人？」的答案，

就變得相當難以大聲啟齒。即使我總是對於想要寫詩、做歌與玩音樂有不錯的點子，

但遇到要對別人明說自己想要成為詩人、詞曲創作者或藝術家，卻始終有口難言。要

往自己貼上在我心目中如此偉大的志業的標籤，迄今依然有時會讓我感到沒有那麼名

正言順。為什麼呢？這是裝模作樣的謙虛表現嗎？我想並非如此。你知道，這些日子以來，我的自我似乎已經足夠頑強，可以容忍自己某些浮誇的言行。

我想，這種認同上的落差，比較與底下這個觀點有關：在你「成為」某個人時，卻是「實做」才能帶給你最大的回報。如果實做某事可以有多實在，那麼，成為某個人就會有多虛幻。每個人對於「詞曲作家是怎樣的人」都有不同的看法。我們各自有各自的人物肖像。你的「詞曲作家」戴著一頂貝雷帽，對不對？我就知道！儘管你脫下了帽子，你絕對還是能夠譜曲寫歌。反正，我的「詞曲作家」並沒有戴著一頂貝雷帽，而且，除非我正在寫一首歌，不然他一點也不會認為自己是什麼詞曲創作人。這是我想聚焦在，已經反映在本書書名中的「一首歌」的另一個主要理由。當你處在創作的行動中，當你實際聚焦在那樣一首歌的寫作之上，而且，這個專注焦點使你可以「忘我」，那麼，對於你是誰的問題，就沒有任何其他人的形象可以與之競爭。事實上，就連你對你自己所建立的形象，也可以暫時納涼打盹去。

（我們已經將這個目標視為創作者的理想，與渴望獲得的狀態），

14

那麼，你想成為超級巨星嗎？

就任何工作來說，相對於動機來自於你想要苦幹實做之事，渴望成為某個人反而容易使你備受打擊。你想成為明星嗎？別麻煩了。你會一事無成。即便你成功，你還是會一事無成。因為，你絕不會成為那個與你心中所描繪的形象，完全分毫不差的人。但是，什麼是你想要腳踏實地去做的事呢？你希望可以在人們面前表演音樂嗎？這你肯定辦得到。你希望看看在人山人海的觀眾面前，自己的演出水準是否可以更上層樓？這你可能也做得到。我甚至可以了解，有些二人決定要創造出一個怪到吐血的表演形象，搭配新穎的音樂形式來做實驗。而這最後可能使他們一躍而為搖滾巨星──只不過，這個頭銜是否可以如同創造的過程一樣令人百分之百滿意，我則深表懷疑。這樣說也許很老套，但你必須將重點放在動詞，而非名詞上頭──聚焦在你想要做的事，而非想成為怎樣的人。

讓我們簡單一點來講好了。你想要能夠被聽見──被人豎起耳朵來聽。所有人都希望如此。所以，儘管聽起來可能很傻，但那只意謂著，你必須發出聲音就好了。許多

15

詞曲創作人都渴望成為巴布‧狄倫（Bob Dylan），我也不例外。這是個太過雄心萬丈的願望嗎？可以說是，也可以說不是。我果真想成為巴布‧狄倫嗎？並沒有。我只是想做巴布‧狄倫所做的事，而在最最基本的層次上，毫無任何障礙可以阻攔我去做巴布‧狄倫所做的事。但這並不是說，我可以像他那樣彈吉他或唱歌，或以相同方式創作歌曲，或甚至表現一樣好。而只是在說──我可以發出聲音。我寫了一首歌，然後我引吭高歌。至少，我聽見了我自己。假使你希望獲得啟發而來找我，是因為你想要聽起來像我，或「成為」我……這個嘛，我備感榮幸。不過，當你聽見自己唱著自己的歌，你會大大驚訝於心中所洋溢的那股棒透了的感覺。

一首歌就夠了嗎？

出於某些理由，我覺得有需要清楚解釋一下，我對於「抱負」與「成就」兩者的分別。對我來說，「抱負」這個詞是專門用來描述，你最崇高的目標、你的憧憬。我以為，心懷某個抱負，是瞄準某個正好無法企及的事物，或某個暫時遠在天邊的夢想──也許

那就是你人生的最終目標？那比較與你希望你的努力受到認可的方式相關。而「成就」的意思，我想可能也差不多，但是，我認為，一項「成就」是清楚界定而可以達到的目標。

我以為，抱負令人心醉神迷！而且，我覺得你應該做大夢。我們很難去做撩不起自己任何想像的事，所以，只要時機許可，請閉上雙眼，馳騁想像，懷想神奇美妙的願景。不過，現在讓我們瞥一眼你正努力達成的目標。你想創作出海量的作品嗎？或者，一首歌可能就夠了？只想體驗看看唱出自己的歌是怎樣的感覺？

因為，只需要一首歌，就能夠建立起人際聯繫。就我來看，人際聯繫是所有抱負中最崇高的一種。在我的思考脈絡中，並沒有太多其他的價值運作於任何歌曲或藝術作品之中。存在於任何創意行動的核心是，一股想要表明我們極力追求連結的強大動力，也許包括有：與其他人的連結、與我們自身的連結、與神聖事物的連結——與上帝的連結？所有人都希望能夠擺脫形隻影單的感覺：我相信，一首被吟唱出來的歌，肯定是我們迄今所目睹，人們經由藝術作品企及溫暖人心的最清晰的畫面之一。

我敢說，你作為聽眾也體會過這樣的感受。那種人心間的溫暖是雙向流動的。我們

17

在我們所選擇的藝術——我們所聆聽的音樂中尋覓著溫存。不過，你要怎樣使一首歌可以達到這樣的境界？你如何確定你引逗了人心聯繫的發生？我認為，為了達到這個目標，我們必須從自己本身做起。而想要與自己連結起來，我以為，我們需要經由練習或養成習慣，努力去傾聽我們自身的想法與感受，便能達成這個目標。

我爸爸在過世之前問我：「你幾歲了？」（老爹他從來都不是那種最關注子女動向的父親。）我告訴他，我五十歲。他說：「太好了。我在四十五到五十五歲時，是我這一輩子最有生產力的時候。」我當時心想：「他是有怎樣的生產力？」我父親的整個職業生涯都在鐵路公司工作。我猜，他應該對鐵路機廠的安全與效率做了一些改善。他在電子學上非常內行。而當他在看待自己生涯上具有某種生產力的時期，他感到與這段時光有所連結。

也許，他重新設置了控制塔上的電腦，或完成了其他什麼事項。然而，我也始終在懷疑，他會不會是在講其他的事情？當你逐漸長大，你如何接受所謂遺傳這件事，與如何在親屬與家人身上瞥見自己的身影，這實在是很有趣的事。當他為某事心煩意亂，或生起氣來，有時便會自己一個人跑到地下室去。他可能會坐下來寫上一首詩，然後再上樓來，半醉半

18

醒，朗讀一首措辭極簡、重度押韻，但並非全然天兵的詩；主題可能有關奧爾頓和南方鐵路公司（Alton & Southern Railway），或是一名死去的鄰居，或是他氣憤難平的某件鳥事。

家裡以前並沒有很多藏書：我們這一家子，幾乎不算是高雅的詩書人家。我所知道的只是，在我家，翻開書本可能有點類似裝模作樣的行徑。爸爸是高中輟學生。媽媽也是。不過，我覺得他們兩人都很厲害──我的意思是說，他們真的天殺的聰明。在某個時間點上，我爸想必了解到，他想要述說的事情，如果沒有押上點韻，就不會產生意義重大或讓人震懾的效果。「嗯⋯⋯那應該要寫詩吧。我敢說我寫得出來那樣的東西。」他八成工作時就在寫詩，不過只在腦子裡面。比較令人好奇的是，他是怎麼任憑自己就這麼去做。我覺得，大部分的人都在腦袋裡吟詩作賦，但卻不會讓自己當真寫下來或與人分享。我確定啤酒給他提供了一點自信心──讓他擁有某種內在的動力與支持，才能使他後來還來上一場夜間朗誦會。不過，在他一開始坐下來構思時──總是直接在下班後開始──他可是滴酒未沾，乘著純粹靈感的浪頭信筆拈來。

我想要成為一個可以鼓舞更多人這麼去做的人──讓人們擁有一些行使創造力的

私人時光，無論他們之後會不會分享創作的成果都無妨。我們應該延請一隊人馬來宣導這樣的活動。我認為，當人們可以走出所謂的社會階層與身分之外，沉浸在「為藝術而藝術」的個人時刻之中，這將是舉世最酷的壯舉。對於人生的最終目標應該是什麼，假使我們能夠採取務實態度的話，那麼，不帶雄心壯志、只是直抒胸臆地去進行創作，或許是每個人可以嚮往的最純粹之事。

2

難中之最

凡事起頭難

站上起跑線

我碰巧喜歡最後期限。並非每個人都這樣。但我是。因為，最後期限符合我的信念：我相信，藝術創作永無真正完成之日。正如俗諺有云：「藝術作品從未有最後一筆；它只能停在令人玩味之處。」現在來探究我個人的工作日常還有點太早，不過，在我的人生的這個階段，我是如此按部就班地寫作，以至於，被告知最後期限（比如，專輯需要送去進行母帶後期製作的確切日期），基本上如同考試時「時間到！」的提示鈴聲，可以讓我停止製作新歌，然後花點時間去將符合一張黑膠唱片時間長度的所有曲子整頓好。也許，這個層次並非是我們此刻努力要承諾做到的事，至少目前還不用，因為，我們只聚焦在一首歌之上。不管怎樣，我們都將開啓可以推動你起步之鑰。假使你從未找到靈感或紀律來踏出第一步，那麼，了解寫歌的方法其實對你不會有太多助益。

但靈感是什麼呢？我想，我自己學到這一課，是在製作《夏日牙慧》（Summerteeth

22

〔※1〕）這張專輯期間。我們當時完成了錄音，所有人都很滿意，但是，那家唱片公司的行政主管完全不誇張，以每個人可以想像到唱片業務主管所能脫口而出的最最老套的台詞對我說：「我們沒有聽到主打歌。」所以，他們希望還有另一首歌──「而且，這首歌最好要超動聽！」我就不跟你細說，我個人對整件事的氣惱，以及檯面下進行的種種心機攻防。在我心裡，每一首我剛剛給出的歌，可都是真金等級的經典名曲！不過我按下不表，我反而說：「哦哦，我剛好有這麼一首歌。」我說，儘管我們才有趣。〈受不了〉（Can't Stand It）這首歌的大部分段落，都是在飛機上寫下的。

花了幾個月在錄音，但我不知怎麼卻忘了這首肯定超級強棒的歌曲；我一直都把它藏得好好的。事實上，我當然沒有任何一首這樣的歌。不過，由於他們全程支付費用，我當時心想，飛去洛杉磯錄音，一邊擺出我對打造排行榜勁歌熱曲一副專家的樣子，這還真

那是我生平首次對自己確認，靈感不見得是歌曲寫作的第一要素。就當時來說，那首歌是在過程之中找到了靈感，甚至由於花了他們的錢為自己上了一課，而覺得很爽快。那首歌後來並未上榜，儘管唱片公司那些傢伙宣稱他們好愛，決定要給它「大推特推」。事情就是這樣。此中的重點是，當我說

出什麼類似「靈感被高估」的話，並非因為我覺得你永遠不需要靈感。我所試圖告訴你的是——而且我也還是常常對我自己這麼說——靈感很少是啟動寫歌的第一步驟。當靈感突然從天外飛來，那真的讓人想放煙火慶祝。但是，靈感遠遠更是掌握在你的手中，而非來自於，人們往往在談論靈思奇想時，所相信的那些「某種神聖力量介入」的說法。在大部分的時間中，你必須主動邀請靈感降臨。

創作過程

對我來說，「創作過程」是：任何你可以獻身其中的行動，任何你可以採行的步驟，任何可供你運用的設備或方法——那些能夠可靠地產生一件藝術作品的過程。就我所知，「創作過程」也專門指稱，我們在進行創作時，任何可以用來忘掉自我的一系列變形招數與心理技巧。創作過程是那一扇可以讓我們消失走人的任意門。我已經將「忘我」描述為，我最終所期待的創作狀態——我們要能消失得夠久，久到能讓一首歌誕生為止。自我的消失，除了有助於我的創作，同時也是我的工作中最經久持續的要件。

我曾經跟其他的詞曲創作人討論過這樣的想法，而其中有些人指出，那可能也是進

行現場表演時的關鍵要素。也就是說，重點是，讓自己擁有充足的自信，以便能夠防

止你的自我去監督每一個動作與隱藏你的弱點。當我站上舞台，我的經驗經常類似以

下這樣……一片空白……狂喜……一片空白……腦子突然亮燈意識到……已經搖滾起來

了喔……狂喜……聽見「自我」透過擴音器大喊大叫……唉呀呀！老兄！你該死的太屌

啦！……噹啷！和弦彈錯。

我的自我一直在對我扯後腿。簡單講，那有點像是擁有自我會有的後果。自我在那

兒是為了增強你的力量。並且保護你。你認為自己聰明、帥氣，是個應該被認真看

待、絕不應受到嘲笑的人物——自我會保護你這樣的想法不受侵害。你的自我想要遮

掩你的不安全感與你的恐懼。但當我們正努力創作或進行表演時，這卻正是它之所以

會是個不受歡迎的闖入者的原因。假使你想要在情感層次上與他人建立人際聯繫——

假使你想要自己的表演讓人感覺出自肺腑——那麼，你至少需要稍微讓你人性中脆弱

的一面流露出來，才辦得到。

這也說明了，我為何會臣服於創作過程之下，為何如此經常運用，本書之後會提及

的心理技巧——這些小技巧可以讓我在寫歌時，進入所需要的正確心理狀態。那會讓寫歌比較容易擁有一段不自欺與認識自己的片刻時光，讓自我退到一邊去。而當沒有自我礙事，便會使我們在傾聽內心的聲音時，更容易帶有某種客觀性——幾乎會像個另外的人在聆聽自己吐露心聲。所以，如果你可以把自己整個託付在創作過程之中，並且對「忘我」感到從容自在，那麼，你將可能從中獲得某些很難發現的實情，包括你自身與你所嘗試述說的事情，兩者的真相在內。

別為你的自我發愁。它一時半刻退到場外閒坐，並不會有什麼問題。相信我，自我絕不會離開太久。它還會回來協助你弄明白，該怎麼處理你所搞出的任何婁子；或者，把別人之所以愛慕你的原因，通通說成是自己的功勞；或者，為任何缺失說抱歉；或者，決定海報上使用的字體與字級大小等等。懂得忘我之道，是我最終所發現，讓自己與他人瞥見我們的真我的最佳方法。

靈感或手藝

讓我們多聊聊，所謂的「靈感」究竟為何物。靈感可說被高估了。我們已經確認了這個說法了嗎？如果你一路讀到這裡，你肯定對此有概念了：我認為，我們必須邀請靈感降臨。我發現，大多數在藝術上獲得滿意生活的人——比如我——都是可以每天工作的人，他們經常會將創作工具放在手邊；他們不僅會邀請靈感降臨，而且也會規律地埋首創作。他們不會枯等靈感好巧不巧「撞上」自己：他們會直接走上遇見靈感之路。

只要拿起了吉他，你就更有可能可以寫出一首歌。而如果拾起了筆，歌詞也將閃現在筆尖之下……

我幾乎對此毫無疑義：由於我進行了如此之多有計畫的、講究方法的思考訓練，而同時間，我的手中也握著可以獲得靈感的工具（一把吉他、一支鉛筆、一部電腦），於是，我已經將我的潛意識鍛鍊成，始終多多少少處於工作狀態之中。因為我已經將這條道路清掃乾淨，並且日日日勤加維護，讓它時時通行無阻——而且，藉由練習，我始

27

終樂於接受它所傳遞給我的任何訊息。

不過，除此之外，一旦你開始動手實做，到底有多少比例來自靈感，又有多少比例來自手藝呢？我心中屬於匠人的那個部分，理解到：作為一名詞曲手藝人，我大抵覺得，把寫歌看成如同打造一張桌子一般，這並沒有多大的問題。就好像我使用了一個標準化程序，可以保證另一首歌，與我所承諾、矢志完成的一首又一首的歌，得以源源不絕產製出來。但是，我又覺得，我這個人就是本性不改，因為我渴望造出樹木而非桌子。因為，在我心中，對於寫歌這件事，有某些更為崇高的追求。然而，我也坦然接受了這個事實：我們不可能造出一株完美的樹──絕不可能完美無瑕。甚至絕對不可能獲得某種結論說：你已經做出了樹。

在某個方面，「造樹」這樣的想法可說自視甚高──就像把自己放在如同上帝的層次上。然而，從另一個層面來說，這又讓你可以擺脫任何限制。一棵樹，幾乎可以意指任何東西。一棵樹，基本上就是……我。我是一棵樹。我無法完美地塞進任何的模子裡面。我也不是經由一組特定計畫所打造出來的人。我在人生中所遭遇的大小事，已經打磨掉了那些鮮明的稜角，將我塑造成了一棵樹──將我塑造成某種較難以預測、

28

也較難以理解的事物。

起步後的重點

我誠摯地希望，人們能夠鼓勵自己擴展更多一點自由的空間，以便在生活中進行創作。我確實打從心底但願每個人皆能如此。我了解會有時間的考量——人們打量著我，一邊狐疑這個傢伙怎麼工作這麼賣力？之所以會有這種疑惑，也許是因為，從一般人對搖滾樂手的想像來看，如果我每天照例正常工作，就會顯得頗不尋常。但我真的認為，撥出時間沉浸在創作的狀態中，是你可以每天進行的事情——尤其，當我看到許多人花在手機上的時間如此可觀，更覺得人們一定有空檔可以來做創作。甚至，對於那些疲於應付一大堆枯燥乏味的責任與義務的人來說——來自子女、工作或任何生活中的重要事項等等的重擔——我以為，這個建議也有其價值。即便你只能找到五分鐘的時間，也很好——甚至不需要那麼長的時間。而這恰恰就像是在告訴自己，無論你的創作是什麼，一切都不成問題。

29

有關該專輯的名稱來源，作者在接受採訪時指出，那是來自

一個冷笑話：「I got summer teeth some are teeth, some are not」

（參見：*Wilco: Learning How to Die*, Greg Kot, 2004, p. 156）。

在此，「summer teeth」即「some are teeth」的連音戲仿。

3

重重障礙

什麼讓你卻步不前？

既然你是個詞曲創作人，我們便不得不去回答一些這遠遠更為困難的問題，並且，在此同時，去學習如何迴避某些相當惡意的評論。不是，我並不是要來談網路霸凌（以後再說）。那些惡言惡語是來自蕭牆之內！基本上，你的疑慮與不安全感，每天都會對你丟出問題冷嘲熱諷，你不得不對這些冷酷無情的詰問做出回應。比如：「你以為你是哪根蔥啊？」；「你是拿這些爛芭樂歌來耍我的嗎？」所有你對你自己的劣評，目的都是為了徹底打擊你的士氣。

讓我們想點辦法，來處理幾個屬於這類自我挫敗內心戲的典型戲碼。我深信，我們懷抱的夢想無法實現的原因，比較是由於不被「允許」，而非缺乏天分或渴望以致。我要再強調一次，我所提及的「允許」是指，我們准或不准自己放膽去追求夢想的意思。

有關我們經常在自己的康莊大道上堆放大型街壘路障的悲劇，以下是幾個明顯的例子。

我沒有時間

我知道你在想什麼。我連去做完被要求去做的事都幾乎沒有時間，我怎麼可能還會有

空寫什麼歌啦？我幾乎肯定，這對於任何有創作追求的人來說，都是一項阻礙。完全沒錯。一天只有這麼多的時間而已——我懂——但是，我想我還是應該對你打開天窗說亮話。

你如果沒有意識到自己在進行選擇，你是很難做出適切的選擇。首先，讓我們審視一下，你現在是怎麼進行時間分配。我相信，大多數人都只將時間花在真正需要去做的事情上頭。所以，假使你在閒暇時段去做了寫歌之外的其他事情，那麼，箇中原因便是，你真的對寫歌沒有企圖心。我在此並不會對你說出什麼類似「靠自己才能出頭天」、「唯有奮發自強，才能成為舉世聞名的詞曲作家」之類的蠢話。我根本不信這一套。我只會這麼說：如果你真的很想寫歌，那麼你就會找到一些空檔去精益求精。而力求更上層樓的決心，最有可能能讓你真的很想騰出時間去做歌。

而那也顯示了，你做出了一個選擇。儘管你接受了，你選擇去玩「糖果大爆險」（Candy Crush）四十五分鐘，或是一股腦跳進如同兔子洞般，以彈珠競速為主題的YouTube頻道中無法自拔，但是，也許你也能改以選擇，花同樣的時間去撥弄吉他，進而發掘出一個讓你樂思泉湧的和弦進程（chord progression）。或者，花四十五分鐘

33

去進行自由書寫（free writing）也很好。坦白講，甚至不需要那麼多的時間。你連個五分鐘都沒有嗎？三分鐘也沒有嗎？一首歌到底有多長的時間呢？三分鐘嗎？我們之後當然會進入內容較為詳細複雜的教導，但就眼下來說，請拿起吉他，刷刷刷飆彈個三分鐘就好。你看，你基本上已經寫了一首歌了。那真的可以讓你一時感覺神清氣爽起來。操起吉他來，放聲吶喊個驚天動地吧。那會使你一整個感覺脫胎換骨。而且，那也會使你感覺自己踏出了，原本以為沒辦法讓自己走出的一步。

我打算板起臉孔為你著想，給你一個解決問題的嚴厲手段。如果你認為你想要寫歌，但卻找不出時間來做寫歌這樣讓人歡喜爽快的事，那麼，你不過是想要讓自己像個寫歌的人罷了，你只是有這樣的念頭而已——而且，你還已經發現，有其他事情對你來說，比寫歌更重要。我猜想，有一些人如此熱愛想像自己成為某種人（比如，詞曲創作人、作家、運動員等）的幻覺，以至於，他們在實際上會做出某些不愉快的事情來折磨自己，以便維持他們對自己的感知。不過，我暫時要擱置這個話題，因為，我對這種心態完全莫名所以。我超愛寫歌譜曲，而我也將假定，當你翻閱本書，你對於箇中緣故至少抱有一點好奇心。

我不知道該怎麼做，或我什麼事都做不好

這兩個說法都不對。你不知道怎麼寫歌嗎？如果你從未試過，你怎麼知道自己有無能力寫歌呢？好的。就技術層面來說，你不懂寫歌訣竅可能是真的，但我要告訴你的重點是，不知道做某事的方法，因而不去嘗試做看看，這是最差勁的藉口。我也可以這麼說：甚至在寫過幾百首歌之後，那種對於做歌竅門的懵懂感覺，也未曾完全離我遠去。事實上，我之所以如此大力提倡，在生活中保持某種對創意的追尋，其中的一個理由便是，我相信，不確切明瞭比如一首業已完成的歌曲到底是如何兜弄出來的，會讓創作者滋生出某種不可思議的神奇感受──而這始終讓我洋溢滿足感，並且驚嘆不已。寫歌真的沒有確切不移的法門──這跟組裝IKEA家具完全是兩回事。寫歌只關乎起步時如何走上正確的道路而已。所以，我們還用不用過度擔憂有關方法的問題。本書後來會提供你一些技巧方案，讓你可以為自己量身定做，屬於個人的寫歌妙招。

你並不認為，自己有能力可以創作出，任何一首如同傳統上所聽到的那種「好歌」嗎？好的。嚴格來說，這也可能不無道理。但是，如何界定好歌之「好」呢？我們在

生活中享受做許多事情的樂趣，但卻沒有這種優劣之辨——相較而言，這不是有點奇怪嗎？我想，我們會玩過飛盤吧？當你發覺自己技巧超差，這會使你興起乾脆不玩的念頭嗎？我想，我們會感覺歌曲地位崇高，這一點也不奇怪：而且，我以為，正是某些歌對我們每個人所具有的重要意義，導致我們對於，有可能寫出一首「不好」的歌這種不可饒恕的行為憂心忡忡，致使我們躊躇再三。

不過，還是相信我以下的老人言吧。一首「壞歌」並不會在你的人生紀錄上，留下永遠洗刷不去的污點。我知道，你滿腦子想著所有那些惹人注目的具體案例（比如說，瑞貝卡‧布萊克的那首〈星期五〉〔※1〕）：某個歌手與某首掀起恐怖負評駭浪的歌曲牢牢綁在一起。但我想要指出，歌曲的「寫作」本身，絕不會留下永恆印記，而是那首惡質作品的分享與行銷才會造成傷害。無論如何，我向你保證，我所擁有的一些唱片是由比你還糟的人做出來的。但我聽得還蠻高興的。（比如，那種「歌詩」〔※2〕系列歌曲。早期原始的工業噪音卡帶！）幾乎任何聲響都可以是一首歌，只要你覺得是歌就算數。而且，幾乎任何聲響也都可以成為唱片，不過那是不同的話題了。

此外，你覺得，每一個寫歌的人一起步就一炮而紅嗎？他們的歌全都好到沒天理

嗎？事實肯定並非如此。你的歌必須聽起來很糟，然後才會聽起來很棒，即便你已經寫了五百首歌也一樣。「願意聽起來很糟」——是我所能給予你的種種最重要的忠告之一。寫歌的經驗將讓你習得，失敗並沒有什麼大不了的。而且，不僅如此，失敗其實對你很有用：你將會開始領會到，失敗就像一份禮物。失敗所帶來的痛苦，可能是你不應該鬆手略過因而白白浪費的某種體驗——至少，只要你在心理上還處在正常狀態，就不該予以忽視。失敗的經驗有助於處理，在你生活的許多其他領域中所遭遇的拒絕問題。當我們把威爾可樂團的專輯《洋基飯店狐步舞曲》（Yankee Hotel Foxtrot）交給華納兄弟娛樂公司（Warner Bros.）之後，有關我所遭受的來自該公司行政主管的反應，其中的來龍去脈已經被翔實記錄下來〔※3〕。當時，在那張專輯的歌曲完成之後，我們送去一次次的混音，但每一次都討不了那些人的歡心，他們宣稱一次比一次還蹩腳，最後直接撇下我們，然後，另一家同樣屬於華納的廠牌重新買下了那張專輯。好了，你了解梗概了。不過，我想我從未討論過的是，我如何走出這場事故的陰影：我後來了解到，我可以從對一個藝術工作者最恐怖至極的夢魘中——亦即，被當面斷然告知「你爛透了」！——倖存下來。

那真是一份難以置信的禮物。就我的耳朵來說，我們的專輯一開始確實很糟，不

過，隨著一個個新的版本逐漸進入佳境，直到最後成為我所滿意的作品。而當我聆聽

那個我喜歡的版本，音樂的整體展現就像是，如果沒有先走過我聽起來一塌糊塗的過

程，便無法達到這樣我從未能夠想像的境界。基本上，這跟華納的主管所描述的聆賞

經驗可說截然相反。

所以，究竟誰有道理呢？那並不真的重要。在理智上，所有人都能理解，藝術很主

觀，但當我們的情感受傷，這樣的說法一般都幫不了大忙。我還記得，在華納公司告

訴我他們很討厭《洋基飯店》後，我首度重新聆聽這張專輯的經驗。我當時有點提心

吊膽，因為，我覺得有關這張專輯的負面言論、爭議與受傷的感受，應該會以某種方

式毀掉這盤音樂。但當我豎起耳朵來聽，並沒有任何鳥事發生在這張唱片上。或是發

生在我身上。事實上，我腦子裡不斷轉著的是，我真開心我們把那幾首歌改成目前的

樣子。而且，在樂音流洩之間，我已經開始聽見新的歌曲；對於樂團從如今立定腳跟

之處可以發展成何種不同的樂風，種種想像讓我感到興奮不已。當我隔天一覺醒來，

然後，又隔了一天，同樣一覺醒來，都還是發覺自己，對於我們所完成的這張專輯充

滿眷戀，於是，我獲得了這樣的結論：假如我可以讓自己重新聆聽並喜歡的話——並且，還能從中覓得下一首歌的靈感——那麼，任何人的評論（無論是來自他們或我）都無法造成太久的傷害。

我不知道有什麼可寫的

這個提問我碰過超多次，所以，這也已經是我經常在思考的問題。我非常認真看待這個問題，因為，它反映了人們深深在意的事：你看重什麼事情呢？你都跟你的朋友聊些什麼？不管你心中對此浮現出什麼答案，就一首歌的內容來說，那都是夠好的主題了。這是我的想法。不過，讓我們回到本書的核心概念上。「無中生有」，是創作的重要成分。也許，像我一樣，你將會發現，如果你懂得如何在寫歌詞的時候，「不太關心到底在胡謅些什麼」，就經常會有更好的表現。而經由這個過程，你也將察覺你內心所在意的事情。〈耶穌及其他〉（Jesus, Etc.）這首歌對我來說，從來都沒有包含什麼特定的用意，直到我首次現場演唱後，我才明瞭，它誠摯地傳達了我的願望：我希望能夠

39

與我那些極端虔誠的基督徒鄰居更為和睦同心。所以，做做自由書寫吧。不用多想，逕自寫去。我十分確定，你將會對自己瞎編的某些文字，感到驚喜不已——當然，其中必然也會伴隨一些無稽囈語。

也許你寫出來的東西，會讓你想起某一首以前聽過的歌，但卻好像讓你發現了一種新的講述方式。如何找出自己獨特的訴說口吻，是我們之後將深入探索的部分，但此刻我們將先討論，當你開口宣唱你之前寫下的詞句，你所獲得的感受。假使你感到有些不自在，也許甚至有一丁點尷尬，那就代表你的方向正確。那是每個人都會發現自己所掉進的兩難狀態。由於每個人可以講述的事情有限，所以，在某個時間點上，你的焦點必須從關注「主題」、「意義」與「歌曲要講什麼」這些問題轉開。

我堅定主張：以屬於你的口吻來寫詞，遠比寫出心中感興趣的主題來得重要。假使你對此有所懷疑，那麼我將對你發出挑戰，請你寫下一些對你毫無意義的東西。那可能比你想像得還難一點。但我發現，我們幾乎不可能在把兩個詞放在一起後，沒有發覺其中至少擁有某種意義。我們的腦子已經被訓練成會去發掘模式，與辨識待解決的謎團，而比較不是被打造成只能尋找既定之物而已。我建議，人們應該釋放自己天生

的好奇心，並讓不斷搜尋意義的腦袋去克盡本分。

來試看看吧。我剛剛瞄了一眼我正在讀的書。在打開的頁面上，我極其隨意地掃

視，於是，「糖漿」與「復興」這兩個詞，便躍入我的意識之中。糖漿復興！

除開有潛力作為一個樂團團名之外，我覺得，我大氣都不用喘一下，便可以想出大

約一打的可能性，好讓這兩個詞結合在一起來產生某種意義。

下來吧

來到糖漿復興之上

它讓人難受

而且香甜

它將讓你離開座位

纏入你的雙腳

信念將永永遠遠

牢牢黏合

〈蜂嘴套〉（Muzzle of Bees）這個歌名，即是來自類似以上的做法，利用某種隨機聯想所獲得的結果。這個詞組現在對我來說有點怪，因為，我對「蜂嘴套」這些字謂為何，擁有非常清晰的意象，導致我必須提醒自己：那肯定有百分之九十的機會是由我捏造出來的，而且，在我寫下那首歌之前，那並非是真的存在世上的某樣東西。

我沒有受過音樂訓練，或我不會樂器

於是，你想要寫歌，但你卻對自己說：「我完全不懂音樂。」我也可能說出類似的話：我完全不了解我自己。我百分之百沒有樂理訓練背景，而且我也不懂得怎麼閱讀樂譜。但我對於以自己的方式來表達音樂的能力，倒是頗有自信。對於那些宣稱自己完全對音樂一無所知的人，我會說，「你曾經在聽歌時對歌曲有所反應嗎？好的。那你就懂音樂啦！」他們原本的說法就像是，如果你對理解文法沒有自信，那麼你就不可能懂

42

得說話或寫字一樣。在你評賞一幅畫的好壞時，你會根據畫家是否可以分毫不差地說

出，調色板上所有顏色的名稱來做判斷嗎？當然不會。那太荒謬了。

也許，你之所以不願意嘗試寫歌，是因為你不懂彈奏樂器。這倒是個比較傷腦筋的難題。但你真的渴望會玩樂器嗎？你有電腦吧？假使你既不會樂器，也沒有電腦，那也沒什麼大不了的。你有錄音機嗎？或是一支可以錄下語音備忘錄的手機？或是你還蠻能唱的？以上一項都沒有嗎？好，現在讓我們來創造使你永難忘懷的一刻。如果一首歌能以某種方式成為一段記憶的話，那麼讓我們來稍微擴大一下「歌曲」的定義。有很多辦法可以做到這樣的效果；看看我們能想出什麼好點子。你可以在你老婆回家前，用一顆顆氣球填滿你家的空間嗎？這麼做也許有點太誇張了，有點像是葛妮絲·派特洛（Gwyneth Pwaltrow）那家生活風格公司「Goop」會搞的調調。但是，你有想到你也會稱之為「歌」的另外什麼東西或行動嗎？試看看當別人打電話來，你接起電話開口講話的方式？那讓人一聽就是你嗎？那可以稱為一首歌嗎？我喜歡當我們在思考詞曲寫作時，就想到可以放任自己、允許自己去推翻所有理智屏障與制式修辭習慣。

這也是我為何這麼有自信，可以去告訴其他人他們也能寫歌的原因。因為，在很大

43

的程度上，寫歌真的只是一種聆聽的能力。去側耳傾聽發生了什麼事情，然後把聽到的一切說成是自己的歌。甚至是技術上錯誤百出的聲響——走調的和弦、失準的節拍、錯置的和聲等等——也包括在內。在音樂創作上，這是另一個讓人顯得神祕之處。假使你從未弄出過至少讓自己有點開心的樂音曲聲，那可說相當奇怪。去看看小孩子第一次撥弄吉他的樣子吧：幾分鐘之內，他們就在毫無教導之下，逐漸享受自己作弄出的叮呤聲響。他們輕易地開始創造出有趣又讓人愉快的樂音片段。他們自得其樂。我當然知道，學習某些樂器的門檻高得嚇人，比如那種帶有簧片的樂器——要立刻吹奏出悅耳的聲音根本比登天還難。但是，面對鋼琴或吉他，如果你有興趣，並且願意讓自己騰出一點時間來做實驗，你就會聽見，你想要留存下來的一串串音符組合。或是聽見喚起你對其他事物記憶的聲音。詞曲創作人便是把這些種種說成是自己的歌曲的人：他們由此獲得了創作者的身分。他們由此自稱發明了搖滾樂。有為者，亦若是。你只要創作了一首歌，你便發明了音樂。

44

我不認為我天分夠

每個人都擁有某些天分，但是，如果我們開始比較自己與其他人的才能高下，我們永遠會找到某個人具有更令人羨慕的特長。只要是人，不想這麼做，真的不容易——我們很難不去跟另一個人相互較量、互別苗頭。意識到別人比你更為才華洋溢，是可能讓人十分氣餒與苦惱。但你必須解決這個困境。你不能因為這個世界已經有了碧昂絲，你就雙手一攤不搞了。你不能因為去聽了芝加哥交響樂團的演出，並且領悟到，每個在台上的樂手都比你更懂音樂，你就雙手一攤不玩了。

我們永遠難以清楚劃分資質與天分之間的差別。某些人可能擁有某種資質，然後通過訓練，進而成為某項工作的專業人士。而其他人則可能擁有藝術天分。在我眼中，所謂的藝術天分，比較與人際溝通有關，並且涉及呈現自己、做自己的能力，而不只是能夠完美地表演一段音樂而已。對我來說，懷抱著一顆空闊開放的心，願意分享任何你所能強烈感受的意念心緒，並以此來與世人交流，便能引發共鳴，並超越那種只講求完美技術的層次。

※
1
該首歌是瑞貝卡・布萊克（Rebecca Black）於二〇一一年所發
行的單曲，結果因為諸如「史上最爛歌曲」之類的負評在社交
媒體上傳播開來，引發眾網友排山倒海的一片訕笑之聲。

※
2
Song-poem，在美國，這種特別形式的歌曲製作，通
常是由業餘人士提供歌詞並付費，再由商業公司作曲錄製而
成。對這種公司來說，這像是一門招攬有做歌夢想的人的生
意，唱片錄製過程多半草率。

※
3
這是指記錄片《我試著讓你心碎：一部關於威爾可樂團的影
片》（I Am Trying to Break Your Heart: A Film About Wilco）。
該片發行於二〇〇二年，導演是山姆・瓊斯（Sam Jones）。

4

養成寫歌的習慣

站在創作這一邊

好的。針對你為何覺得自己無力成為詞曲作家的問題，我希望，我已經改變了你所懷抱的某些執迷頑念。而且，我也希望，我已說服你深信你絕對辦得到，尤其，如果你真的想要讓寫歌成為生活中的一環的話，肯定有志者事竟成。而如此的信念，讓我想要進一步說明，作為任何藝術實踐中的核心要素——重複與例行習慣的價值。這碰巧也是，我可以頗有自信明白表示——我的強項。如同我在本書稍早會經講述與強調過的說法，靈感並不會憑空發生——我們必須經由全神貫注的規律工作，一次又一次召喚靈感從天而降。我可以做到這種境界：翻身下床，出門工作，跟著曾經在世的所有技冠群倫的詞曲作家一起寫歌！我愈加埋首譜曲填詞，我便愈發感到，自己如此幸運，能夠熱愛這份工作。假使你的目標是寫歌，並且有志於最後能將寫歌作為你的日常活兒，那麼，對工作態度的講求，便會是成功達陣的不二法門。能夠依循這個基本目標來組織自己的生活，讓我迄今都覺得自己實在太好運了。我在芝加哥有個地方：

「威爾可公寓」（Wilco's Loft）：這是一個結合排練場地與錄音室的空間，離我家大約幾英里的路程，我每天都會去那裡寫歌、錄唱。我試著別把總是有著這麼一方寶地，視為天經地義，所以，我仍舊努力保持著，並不需要那種奢華空間的每日寫歌習慣。比

如，我每天早上都會進行一點自由書寫，甚至經常在我起床活動之前，便開始塗塗寫寫。我在本書稍後會再予以細說。

當我思考自己在寫歌創作過程上的演化，我相信，在適應我所身處的任何環境上，我已經做得比過去更好。我以前需要非常極簡的空間安排，幾乎到了一種病態的程度，尤其當我在寫歌詞的時候更是如此。我會需要桌子上的東西呈對稱排列，或是整理得井然有序。如此的做法彷彿表明，想要有效組織自己的思緒，便是去控制所處的空間；我必須確認視野之內的一切事物看起來全都有條有理。寫曲子就不像寫詞所處這般龜毛；這似乎意謂著，寫詞需要一種特定的思維模式。但我如今已經學會，在寫歌詞時更加彈性一點了。

我好像有點操之過急了。我們所要談論的對象是「你」才對！我想，對於任何想起步的人來說，最佳方法是發展出一個例行習慣——去開發出一套你想培養成習慣的生活結構。這相當簡單易做，比如，你可以說，「我要在早上出門上班前寫半小時的歌」，或是，「我要一回到家就寫歌，而一旦我寫了半小時，我就會獎勵自己一頓晚餐，或一瓶啤酒」。我想，使用一本筆記簿或便條紙，或一個語音備忘錄（大多數人的手機上都

49

有），也許也是你現在可以開始養成的基本做法。我知道許多成功的詞曲創作人都有這樣的習慣。我當然也不例外。別老神在在以為，你的點子是如此絕妙，所以你絕對不會忘記。我會把所有掠過腦際、我認為有發展潛力的想法，與讓我的耳朵突然啪地連線路接通的樂音組合，全部一一寫下來，或錄進我的手機之中。我甚至在外面四處走時，也會錄下一些我聽到的聲響，理由是，那讓我聯想起某種音樂的感覺。我只是直覺想著，「我想要再聽一遍那個聲音」，然後就會錄下來，儘管我並不十分明瞭這麼做的目的何在。

在回到家後，當我聆聽語音備忘錄，我會聽到許多木吉他彈奏的樂音片段。然後，其中出現了一些在澳洲錄到的古怪雀鳥鳴聲。無論是吉他短曲或飄忽鳥歌，都感覺很像我。我會為鳥兒錄音，完全是出於有意識的決定。我創造了這個行為。對我來說，這麼做似乎如同用吉他撥奏出什麼旋律一般，同樣也是一個創意行動。錄下那些鳥歌的做法，再度肯認了，我對於美、對於尋求啟發的追尋與努力。我做了很多類似這樣的事情，後來也都忘了，然後有一天，這些錄音存檔又再度讓我嘖嘖稱奇，有時候也會因此幻化成一首歌。

有些藝術家很拚命。我對此毫無異議。但我以為，人們講述這種故事的方式，經常帶有很大的欺騙成分，因為，藝術創作本身，其實並非常常包含這類表面上的拚搏悲情；甚至也不常包含藝術家所遭遇的個人挑戰。我想，只要在講述藝術家的創作過程上加油添醋，那麼故事便會很容易編造出來。畢竟，我們很難描述藝術。而當藝術愈難理解，我們也就愈難以條理清晰與具啟發性的方式，來分享我們的感想。這至少是藝術家會成為故事主題，而非藝術本身受到談論的部分原因。除非你有某種精神疾病、毒癮、生活拮据或品行墮落等等問題可以來談，不然你的故事就會相當乏味。相對而言，那些過著良好生活、心智正常的藝術家──人數可說多不勝數──他們只是每天埋首工作，完全沒有某種型態的苦難可供灑狗血，因此往往不會受到同樣的注目與刻畫。那種在創作上絲毫沒有受苦受難所產生的藝術作品，很可能也會遭受某種程度的懷疑眼光，而箇中原因說穿了也只是，有關創作歷程的故事比較不扣人心弦而已。

心態如何調整到合理正常，對我是個大難題──我在我的第一本書中已經仔細談

51

過。無論我如何鄙視那些有關「嗑藥成性的搖滾明星」的看法，但在我心底的某個部分，卻依舊相信那種創作迷思——你必須備受折磨，才會出人頭地。不過，有一天，我恍然大悟：每個人其實都在受苦。於是，任何從事藝術創作的人，假使願意的話，皆可以把創作焦點集中在他們的苦痛之上，然後對外表明，自己的作品都是從中淬鍊而來。

然而，每個人受苦的程度都一樣嗎？八成不是。我們僅能經由自己的眼睛了解自己的苦楚。所以，我想，只要知道每個人都在受苦就夠了。如果只有承受深重的磨難，才能創造出偉大的藝術，那麼，我想，其實應該會有更多到不行的偉大作品才對——我很遺憾這麼說。我也認為，罕見有人備受打擊、衰弱至極，還能夠有餘力得以進行創作。更不要說，有如此之多的藝術作品，並非是由那些因為病痛纏身、悲痛欲絕而離世的藝術家所完成。

對我自己與大多數我認識的詞曲作家來說，寫歌確實是一項苦活。儘管如此，但我並不認為，苦活就需要成天拚死拚活。兩者有差異。工作戮力以赴，是一項高尚的追求。在我眼中，我並不知道，除了工作之外，還存在什麼其他的事物。在我的第一本

書中，也略微涉及了這個話題——我們總是聽見這種看法：假使你不想要上班，或找份真正的差事的話，那麼，窩在一個搖滾樂團中也不差。然而，所有你曾經聽過名號的搖滾樂團，卻皆是來自最勤奮幹活的音樂人所締造的成就。我知道，音樂這一行當中的某些圈子，有些樂團受到欺騙；對於最苦幹實幹的人，他們在工作所得上並沒有同樣獲得公平對待。不過，你所聽過的有關那些完全不幹活的人的傳聞，則幾乎純屬虛構。我每每看到類似碧昂絲這樣的歌手，我就會這麼想：「她比地球上任何人都更賣力工作」。

我確實認為，存在有很多讓人心力交瘁的工作；有很多不幸的情況，使人們陷入無法擺脫的苦勞活兒，只因為那是唯一可以維持家人生計的方法。在我看來，這正好啟發我們，應當對自己所珍愛的工作，更加潛心奮鬥。因為，如果你開始去做你熱愛的事情，那麼，你便成為曾經在地球上出沒過的幾十億人當中的少數分子之一。我的言下之意是，你應該珍惜這樣的機遇，捍衛這樣的好運，而且盡己所能確保它不會腐化，不會掏空你去做出讓人不滿意的表現。好好保護你的靈感泉源，並守護那使你可以受到啟迪的能力。

5

天天工作

規律實做每一天

規律實做每一天

我已經努力推促你，朝向每日工作這樣的準則前進，所以，我在此也來向你鉅細靡遺分享我的工作日常。在本書的第二篇中，我會介紹一些具體的練習項目，讓你經由重複實施與規律實做來從中受益。可能有人會覺得這樣的做法聽起來過度僵化，但我這個人就愛這種工作紀律。我喜歡例行化、規律化；我喜歡這種做法可以讓我在創作過程中忘掉自我，而且，這種忘我剛剛好足以使我寫下讓自己驚喜的東西。我完全不懷疑，如果我多加留意的話，那種似乎只是隨機出現的東西，幾乎總是比我一開始運用的點子來得有趣得多。

底下，我將列出三大項每日的工作清單：我天天都會在心裡盤點一遍。我想指出，這些就是我經年累月寫作許多歌曲所用到的全部工具，不過，如果你的目標只是譜寫一首歌曲，那也同樣適用。

55

一、累積文字、語句與歌詞：進行諸如自由書寫、詩文寫作、修改、精煉等練習；我在第二篇會一一細說。

二、累積音樂、歌曲與樂曲片段：錄製試聽帶、練習樂器、練唱、學習其他人的歌曲，並為此刻正寫作中的歌曲，譜下片段樂曲。

三、進行詞曲匹配程序：為一段旋律配詞；並在資料庫中搜尋音樂試聽帶，以及歌詞片段、詩句、自由書寫文字等，思考兩者相配的可能性。

在大多數的日子裡，我不用太費勁就能讓所有三項工作全部到位。即便我只能做到清單中的一項，我通常對自己的工作表現都算滿意，我還是維持著我的工作態度。這麼做並不會花上太多時間：即便你每天只能騰出五到十分鐘，但你只要假以時日、持之以恆，你便能為歌曲累積起大量的材料。

我稍後將概略描述，理想上來說，具有創作生產力的一天是什麼樣子。你可能會留意到，並沒有「親子時間」或任何其他型態的正常活動。我確實沒有安排「親子時間」真的是「什麼都不會發間」，悲哀的真相是，就涉及我的創作產出來說，「親子時間」真的是「什麼都不會發

生的時段」。在我跟摯愛家人共度的時光中，從純粹的詞曲寫作材料積累的角度觀之，我的生產力可說微乎其微。不過，請自由自在過上你愛的日子就好。但如果你花了一個月才寫出你的第一首歌，也別對我抱怨——我開玩笑的啦。底下所列出的「一日計畫表」，真的只是一份理想化的輪廓，讓我們可以看看，當我們擁有不受打擾的創作時間時，這樣完美的一天會是什麼樣子。我並不確定，我是否在二十四小時的時程內，都一一檢查了所有時段的工作。我大概有這麼做；我對這種事超傻氣的。無論如何，要記住的重點是，你的家人顯而易見遠比任何事都更重要。與我剛剛瞎扯的相反，花時間與家人相處，是你在過你的真實人生，這比起去書寫你的人生更實在。而且，那也將給予你某些寫作上的材料。如果你想要成為詞曲創作人，就必須從中找到平衡點。底下這個一日計畫表所描繪的圖像，是我到處衝衝衝、活過我人生的愛恨情仇，因而贏得了一整天的空檔時間時，可能摸摸弄弄的事情一覽。

57

好的。我了解這個時段並非大多數人展開一日作息的時間，但暫且附和我一下。每天到了這個時間，我喜歡聽一聽手機中的若干語音備忘存檔；不管是木吉他所彈奏的簡單樂思、和弦進程組合，或是我自己輕哼的片段旋律，我都會一一過濾，直到發現可以進一步嘗試看看的有趣段落為止。有時，我也花上一點時間去重新熟悉自己的歌，不過，這麼多年下來，我在記錄吉他的特殊調音與移調夾的位置，已經做得愈來愈好。但還是有一些為時已久的舊歌曲，我完全無法弄清楚。歌曲永遠沒完沒了⋯⋯傷腦筋（長嘆一聲）。並非因為我以前彈得就像安德烈斯・塞戈維亞（Andrés Segovia），技巧太先進，以致無法重新學習，而是因為，我是個懶惰的呆瓜，完全不想添自己麻煩，因而沒有寫下我當初發想出來的超酷的特殊調音。果真不經一事，不長一智。

一旦我掌握如何彈出某些旋律，我便會反覆彈奏，直到我對於這個片段樂音作為一首完整的歌曲所可能採取的形式，逐漸獲得了概略的理解，才會停下來。在這個早期階段，我最想獲得的是，一段好聽而突出的主歌，與同樣突出的副歌。至於橋段

58

（bridge：簡短的音樂過段，用來「橋接」其他更重要的歌曲段落），則經常提供暫時緩解的作用，之後便會再回到歌曲主要的重複旋律之上。橋段有時也稱為「中間八小節」（middle-eight）。即便你對這個名稱一無所知，但你絕對知道它的作用何在。可以想一下〈辛苦一天後的晚上〉（A Hard Day's Night【※1】）這首歌中的「When I'm home...」（當我在家時……）那個段落。當我心裡對旋律的印象還很鮮明的時候，我便會從我成堆的歌詞與詩句中搜尋，或是進行一下本書第三篇中任何一個旋律導向的練習，從中尋找一些感覺可以搭配曲子的歌詞點子。這是歌曲創作最令人興奮與滿足的階段之一。每當從頁面中跳出了什麼文字，剛好可以與旋律無縫接軌起來，我總是驚喜萬分。每次發生這樣的妙事的時候，感覺就像個小小的奇蹟。

晚上十點至十二點

我會休息一下。花點時間跟家人閒扯瞎鬧。或玩我的填字遊戲。（是的。我是個填字遊戲迷，我完全上癮。而當我說我有癮頭，那肯定比我過去的癮頭還重。）

午夜十二點至？（經常凌晨三點左右）

我通常趁著我睡覺前的這段時間，專心把歌詞大致就定位，至少讓我可以唱上一段主歌與一段副歌，然後錄進手機裡面。如果我真的有所進展，只要我可以把韻律格式、抑揚頓挫節奏感與韻腳等組合鑲嵌進樂段裡去，我可能會寫上六個左右的主歌。

我為何會在這種時間做這些事？因為我相信，你需要有意識地把自己送上潛意識的道路上去。你必須相信，你本身便擁有你想獲得的事物。不過，你的自我會想方設法反對你；你的自我並不相信，你的潛意識可以提出任何足以與你的聰明才智相提並論的點子。

我們身上都帶有許多我們未必知道該如何提取的東西，但它就在那裡。若干毒品與酒精之所以被視為有助於寫作與創意表現，那是因為，這些物質確實似乎可以放鬆我們的抑制作用，讓我們進到潛意識裡去，然後也讓我們回來。就我個人來說，當我停止嗑藥後，我經常擔心：我與潛意識的連結是與我的用藥有關，如果我在進入潛意

60

識時過於清醒，便會激起某種用藥的慾望。有時候，我甚至會變得恐懼起來：假使我全然放任自己做歌時浮想聯翩，而沒有讓肩負監視任務的自我全力進行控制的話，我害怕自己再也無法返回理智的心理層次。儘管我已經接納了，自己安慰自己所說的話——「在我保持清醒的努力中，我其實一直都在學習如何用藥」——但我發現，當我的自我一鬆手後，結果卻比過去更昏頭轉向。我後來發現，那樣的思考點根本不切實際。毒品是可能有助於擴大我們的意識層面：它也的確可以讓人對於我們與這個世界的連結與關係，進行某種更深層次的探索。但是，噴燈同樣也能用來點燃一根菸，而為了進入你的潛意識，我建議使用某些較為合理一點、「安全」一點的東西——恕我斗膽直言。

然而，好消息是，你實際上也可以發展出一些技巧、習慣與活動，來使你獲得平靜，並讓潛意識裡的事物更容易從你的內心泉湧而出。散散步往往就會解開我思緒中的糾結之處：我總是建議可以悠閒地溜達一下，或甚至沿著街區步伐輕快地走一走，如此便能緩解幾乎任何一種心理壓力。不管是感覺一首歌卡住腦袋或是生活進退兩難，信步閒走都是你在需要想辦法放空紛亂思緒時，容易上手的「馬上該去做的事」。

61

這個建議只是一般性的提議，並不必然推薦你特別在半夜這個時段中使用。事實上，我反而要勸阻你，別在這種深夜時分出門走路。走筆至此，我有點不知道，在這一段中該怎麼來為這個建議作結（哈哈）。總而言之，散步是好事一樁。而在黑漆漆的午夜散步，則謹慎為上。

在這個時段中，最理想的活動就是做做歌，以便讓你在睡覺前，腦子裡充滿字詞與音符，而如此一來，那也會是你在早上醒來時，所想到的第一件事。我真的認為，在我睡覺期間，我進行了大量效率極佳的工作。我經常醒來時就發現，我前晚最後想破頭的音樂謎團已經獲得破解。我一點都沒在開玩笑！你也來試看看！我甚至幾乎讓一整組全新的歌詞，一一安頓在我入睡前哼唱的旋律之上。

有時，我甚至在早上起床前，就在手機上鍵入歌詞，情況幾乎就像是，處在半夢半醒之間、態度較為和善、暫時比較不會妄加批評的我的腦主子，在給奴才我做口述，叫我一一寫下來。睡眠真的有可能理清你最棘手難解的雜念。你只是需要可以在腦筋還有點活躍與忙碌時入睡。我承認，對某些人來說，這可能是個難題。幸運的是，倒頭就睡向來是我的強項。可以這麼說，只要我的腦袋一沾上枕頭，我就總是可以按下

62

睡眠按鈕。事實上，我老婆對於我可以這麼輕易就從一邊跟她講話，然後馬上睡得像一個死人一樣，經常感到非常傻眼。也許你沒有如此走運，那麼，在停止活動、關掉運轉的思緒，直到放鬆下來、準備入睡之間，就必定有一段過渡時間存在，可以去找出打發這段空檔時間的做法，只要是你喜歡的都行。試著在你逐漸恍惚走神之前，不管你有多短、多長的時間，都帶著某種意念去想著你的歌曲。這個技巧同樣適用於學習困難的樂曲段落，而且效果超好。我經常在準備上床前，練習那種我手指早已練到打結的吉他伴奏部分，然後，隔天一早，當我再次嘗試時，手指卻幾乎像是被施了魔法一般，吉他彈奏變得易如反掌。

早上七點至九點

這個時段對我已經變得有點神妙。但由於是如此準確發生，以至於我相信，我所遇到的事情，至少會有某些科學基礎才對。在晨間時分，我在寫作上——包括我前夜已經在琢磨的詞曲，以及其他剛寫下的全新歌詞與音樂——這麼源源不絕，過程如此神

63

奇，我認為，那必定具有某種自然的——甚至是神聖的（如果這個用語合適的話）——理由，才使得這個特別的時段在工作上分外有效率。不過，以上這一切，當然還是如同寫歌過程中的任何其他步驟一般，蒙受同樣的限制條件：亦即，並非每一次的表現都棒到不行。我並沒有像是在承諾說，這個方法一定保證將每個填詞人都變成李歐納德·柯恩（Leonard Cohen）。但當我的半夢半醒的腦子，遇上整夜在我夢中起舞的節奏與旋律後，我真的很愛我的聯想力變得那般自由自在。

早上九點至十一點

小睡一下。好啦，我知道我這麼做相當獨特，令人咋舌。不過，人們不會只是因為我建議為了寫歌可以這麼做，便把自己的作息全改成某種「多階段睡眠」排程。所以，我也只是把我在創作上理想的一天會是什麼模樣，儘量誠實告訴你而已。一般上來說，我也是個積極推廣打盹習慣的人。我必須提醒你一下：我在地球上的大部分時間，都是待在一個搖滾樂團中，跟著一整團工作人員與幾部巴士到各地巡迴演出；而這種生活形態的

真相是，你在每二十四小時之間，真的只需要清醒大約三個鐘頭左右即可，甚至，那也可能並非一定如此，一切都取決於你需要連續進行幾場演出而定。

早上十一點至中午十二點

我通常使用這段時間來做一點自由書寫，可能也有一些詞語練習，不然就會去審視一下，我在七點那時寫下的東西。或者，如果我在那一天計畫要去錄音室做一首歌，那麼我就會努力確認，歌曲的型態已經接近最後完成的模樣，可以讓我進行接下來的錄製程序。

中午十二點至下午六點

一般上，在這個時段，我都待在錄音室中。我再度意識到，這並非是人人都享有的奢華待遇，而我不希望其他人以為，我把這樣的工作條件視為天經地義。我這輩子的

夢想始終是，能夠擁有某個地方可以窩，而在這個天地裡，我的四周全都環繞著音樂設備；只要我有動力想做音樂，不管是白天或晚上的任何時間，我都可以如我所願潛入音樂的世界中。多年以來，幾乎我所有的精力與資源全都投入在營造這個夢想的場景，而如今，我也花上幾乎相同的力氣來維繫它。我心知肚明，要不是僥倖遇上了相當於宇宙等級的意外好運，不然我根本不可能擁有威爾可公寓；而對於我之所以多年來能有這麼旺盛的創作生產力，這個場地可說功不可沒。每個人都需要一個可以工作的空間，儘管你的地盤可能看起來不會跟我的一樣，但去找出一個可以腦洞大開、讓你感覺如魚得水、廣納所有奇思異想的環境，卻絕對是你能夠為自己所做的最緊要的事項之一，不管你想成為哪一種創作者都一樣。

下午六點至晚上八點

我知道我看起來並不像個體格完美的傢伙，但我其實也只差一點點而已啦。我的心血管狀況算得上很不錯。我長年跑步，直到我容易成癮的天性導致我的小腿骨折兩次，

66

才停下來。有一陣子，我每天都必定會去游泳，結果那造成了巡迴演出期間的巨大麻煩。飛輪健身車最後成為最適合我的選項。萬分感謝你的關心喔。補充說明：我並非毫無理由自吹自擂。保持身體健康，也是我的願景的一部分。運動極有助於我的心理健康；運動絕對是我的創作生活中至為關鍵的養生法。更不要說，那對我作為歌手的裨益極大。至少，規律地進行長距離散步，是眾所周知可靠的恢復活力的做法；大概從一個人可以成為作家開始，不管是哪一種類型的作家都熱愛散步的習慣。我們必須去做上一點事情，好讓你的身體可以參與其中，由此逃開你的思想的控制。我可以想像，體力活動也會使各種心理受困的感受變得比較難以為繼。這真是太棒了，不是嗎？去走走路吧。假如你想寫一首歌，那麼就先散個步。

那是英國搖滾樂團披頭四的歌曲。而該曲橋段的歌詞為

「When I'm home everything seems to be right / When I'm home

feeling you holding me tight」。

6

最終的收穫

過程與目標孰輕孰重？

過程與目標孰輕孰重？

最後，由於我們已經討論了為何你想寫歌、什麼阻礙你寫歌等問題，並且開始談到創作過程與養成例行習慣的好處，所以，現在可以來講講最終目標這個概念。你想要實現的目標究竟是什麼？如果你買了這本書，我猜你已經知道你的第一目標是什麼了——那就是「寫出一首歌」；而寫出來之後，理想上來說，便是再寫更多的歌。

就讓我們動手做吧，並且提醒自己，儘管朝向我們一心想要完成的目標是很重要的事，但對於詞曲寫作來說，我真的相信，置身在「創作過程」之中，至少應該也是我們的目標之一，甚至是唯一的目標。就我個人來說，寫歌本身絕對已經成為我的基本目標。全然投入在一首我正埋首創作中的歌曲，是我生活中最期盼的大事。

沒錯，我還是有很多的目標與願望。我想要完成新專輯，讓我能有新歌可以演出，但我在寫歌期間所獲得的感受——那種在時間感上同時既擴張又消失的感受，那種我同時更像我卻又無我的感受——卻是推動我的主要理由，使我更想要經由詞曲創作將

70

我的想法表達出來，如同攤開一本書一般，分享給每個願意傾身了解的人。當涉及到寫歌或任何的藝術探索，事情都必定與過程有關，而不只是達成目標而已。這一點不假。所以，我才會把焦點放在過程之上，才會想與人分享更多我覺得在做歌上唯一真正值得推介的精華——那是詞曲寫作本身所實現的部分，而非只是一首已然完成的歌曲所成就的部分——儘管如果你最後兩者皆能達成，我也不會感到意外。

失敗沒關係

已經創作完成的歌曲的命運，經常不會如你所願。你將摔上一大跤。這種事不勝枚舉。最後，學習如何寫歌，在很大的程度上，是有關教導自己如何面對失敗，並與失敗和平共處的經驗。但那同時也是，有關尋覓、發現與分享某些真相的過程。那是我在所有人的音樂作品、在不管哪個類型的歌曲中所尋找的東西——它所揭露的真相。我認為喜劇會發現真相，而我也認為，好的詞曲寫作也會發現藝術始終在揭露真相。我相信，所有藝術都與發掘這個真相有關，然而，真實的東西在大多數其他時真相。我相信，所有藝術都與發掘這個真相有關，然而，真實的東西在大多數其他時

間中卻幾乎隱而不顯。我們日復一日渾渾噩噩，閉鎖在辛苦乏味的生活之中，直到藝術作品劈開了現實的枷鎖，為我們點出了生活真實的況味，我們才因此恍然大悟。

我有時把這個過程看作是，「找尋長在低處的水果〔※1〕」，儘管我知道這個比喻並非相當正確——真相，是某種人們一直路過但卻漠視的物事；真相在我們的周遭環境中如此盤根錯節，使得它變得隱沒不見；它是這麼亮晃晃的，以致沒有人再能瞥見它的身影。不過，有人想出了如何描述它的模樣、如何看見它的方法，於是，其他的人接著說，「沒錯！我怎麼會講不出來呢？那完全無庸置疑。我一直都知道它就在那裡」；或者也會說，「那正是我的感覺」。就像比爾・卡拉漢（Bill Callahan）所吟唱的：

「嗯，我可以對你說說河流的種種／或者，我們直接跳進它就好〔※2〕」。

而如同我說，你需要樂意接受與渴望失敗，我也同樣認為，想要功成名就並無不妥。當我脫口而出說，我想要寫出舉世最棒的歌曲時，我並不會有任何的羞愧感。我想要寫出一首歌，可以讓某個人說，「這是我從開始聽歌以來最愛的歌曲」。雖然人們經常這樣隨口說說，只在當下當真，但我希望當人們這麼說時，他們對我的歌很認真。

儘管如此，我大部分花在創作上的時間，卻都不是在為了寫出舉世最強金曲而臥薪

72

嘗膽。我的思考比較是集中在，我很滿意自己並沒有傷害任何人的這個想法上。那是一個過程，不管其中發生什麼事，結果都很棒。我在某個時間點上會退出創作狀態，去審視我所創作的成果，並找出足夠的作品，可以讓我想著：「看起來還真不壞。我應該分享給大家瞧瞧」。不過，只要我的心態正確，我花在創作上的所有時間，並非真的那麼關注「這是好是壞？」這樣的問題。在創作的過程中，面對自己竟然完成了某些作品，就已經有滿滿的喜悅流洩其間了。沒有其他事物給我帶來這麼強烈的感受。那不必然會是興奮或狂喜，只是覺得「喔，我並沒有浪費時間」而已。

你從中獲得了什麼？

讓我們先來假定一下，你剛剛寫出了一首歌。就在幾秒鐘之前，你才放下了你的吉他。你可以期待自己從中獲得了什麼嗎？對於有哲思天賦的人來說，這是個無比複雜的問題。一部分的我想回答說，「收穫並不太多」，而另一部分的我卻想說，「全部！一切！滿滿的收穫」。我對這兩個意見的支持度都同樣高。不過，這兩個答案並非完全

在回答相同的問題，對吧？就第一個答案來看，我會說「並不太多」的原因是，本書的基本前提是協助你找出一個創作程序，並發掘出讓你沉浸其中的意願，以便讓你的創作過程，足以可靠地催生出一首歌──當然，這是在你寫完那第一首歌以後，才會發生的事。我於是才將這一切稱為「過程」，而非「目標」。對比於我已經談論多次的那種創作上的喜悅來說──讓自我消失得夠久，以便發現在你自己裡面，你原本毫無所悉的寶藏的那種喜悅──你對這首歌的看法，或世人對這首歌所將發表的意見，都是無關緊要的問題。

我深深相信這個想法。對我來說，我這些做法已經成為一項重要的習慣，如此持續不斷地以一種祕密的方式撫慰我，以至於，我有時候不得不叫自己停下來。不然我永遠不會進到最後的必要階段──編曲與錄製；亦即，我必須好好對歌曲進行最後的打點，以便將作品送入這個世界。我剛好有數以百計做到一半的歌曲半成品，而每一首歌都希望獲得我的關注。然而，偶爾，歌曲也會給人「全部、一切」的東西，而我希望你也能通通擁有。偶爾，你十分走運，你觸及了沒有任何其他藝術形式能夠探觸的某種事物。我想，那主要是旋律上的巧思使然，但其實歌曲的任何元素都同樣可能達致

如此精準到位的高度。於是，這首歌變成了一方空間。在那兒，歌就是全部，歌就是一切；那是屬於它的宇宙。那是唯一的一個空間，你可以去到那兒，然後感受到這首歌想要獻給你的感覺。我不能說這經常發生，我也無法保證你有一天也會如此登堂入室，但那種感覺太過強烈，以致使人無法假裝，那不是你朝思暮想的目標。也許，你可以創造出一個空間，使別人感覺彷彿鑽進小小的吉他之內，漂浮在失重狀態之中，

如同尼克·德雷克（Nick Drake）的〈粉月亮〉（Pink Moon）所給予我的感受一般；或者，你也可能開拓出某個未知地帶，如同蜜西·艾莉特（Missy Elliott；或譯「艾莉特小姐」）以〈猖狂野一下〉（Get Ur Freak On）這首歌所開創的成就。

當然，如果我沒有提到，一部分的我也渴求獲得認可這樣的事，那麼我就是在說謊。我也渴望自己成為「傳奇歌手」，或期盼自己所交出的成績都受到重視與尊敬。我以為，每個人都會有一點這種願望。而會有如此的盼望，也是相當自然的事。

就我個人來說，我運氣不錯，我已經超越了錄製唱片的第一年期間，心中所想像過的、種種有關功成名就是什麼模樣的想法。我當時所設想的人物，都是開著廂型車四處溜達，在龐克搖滾俱樂部裡表演的樂手。然後，有一天，我突然想到：「喔，沒想到

75

我們現在已經在大舞台上表演了。」然後，這就變成有趣的挑戰。我屬於這裡嗎？我的表現可以好到站在這個舞台上，而不會自取其辱嗎？我真的相信——這聽起來可能有點肉麻——假使你真心誠意地藉由做音樂把自己從自己的內裡釋放出來，而且真的讓自己紛紛傾巢而出，然後世人開始聽見你的作品，並有所回應⋯⋯那麼，我不禁會覺得，藉由讓你的作品面世，正是發揮你的天賦的最佳途徑。

但那並非意謂，你不應該想要獲得賞識；我承認，我也希望別人都認得我。聽好，我心知肚明，這個世界大多數人都不知道我是哪根蔥。然而，假使我執迷於這樣的念頭，我大可搞出一些把自己名滿天下，但我想，我會因此變得比較不快樂。一旦成名成為主要目標，許多事情的重要性就會高過音樂本身，然後從此沒完沒了。這就像擁有遊艇的那種有錢人——只要你有了一艘迄今被打造出來的最宏偉的遊艇，就會有另一個暴發戶想要擁有更龐大豪華的一艘。

我並非打算寫一本心靈勵志書籍，但我獲得了這些收穫：經由寫歌，我發現了徹徹底底使我成為更為快樂的人的訣竅，並且，更有餘裕來應對這個世界所提出的挑戰。

無論人們在創造力上的個別天賦高低，無論人們的能力水平好壞，都可能獲得同樣的

76

經驗嗎？我百分之百覺得沒問題，而我希望，我也已經說服了你。

為愛寫歌

這正是我最最想要傳達的首要想法；而之後，我們才會轉進到，有關寫歌實際技法的討論。你必須停止去想，你將要做出某些不同凡響的大事業，或可能使你聲名大噪的什麼不可一世的創舉。你反而必須將心思集中在，當你還是小小孩時，趴在地板上就著一張紙塗塗畫畫，在那個期間所發生的事情上頭。你那時正忘我地在作畫。而你在畫完之後，你好愛那張圖畫，因為那是你自己所一手完成。這張畫無論好壞都被貼在冰箱上，因為你的媽媽好愛你，每個人都好愛你。而你為何不能也同樣這麼對待自己呢？

或者，也許你媽媽並不喜歡你的圖畫，並且也跟你這麼明說了。到了某個時間點，人們會開始評論你，而你絕對也會批評自己。但是，當你將蠟筆交到自己的小手中；你將一支筆遞給了你的手；你用手接住自己傳過來的吉他——這依然是一件相當有價值的事。這個行動價值萬千，遠遠比任何即將迎面而來的酸言酸語更有價值千萬倍。

77

只要是人，都有個大毛病——我們有可能被說服放棄我們所愛的事物。我們有可能被說服放棄我們嚮往的志業，我們也可能被說服放棄珍愛自己。不幸的是，要說服我們這麼做，還真是易如反掌。有時，為人父母者，由於擔心世界如此殘酷不仁，於是反而以自己的方式讓子女在心理上提早準備好去接受，世人以後會多麼不在乎他們、不愛他們，或是不關注他們的所作所為。這根本大錯特錯。這個世界也許會對我們下毒手，但也許也不會。我們真的不該那樣教育自己的孩子。

我想，你可以把每個人都當成小孩看待，不過，並非每個人都與自己內裡的小孩有所聯繫。而箇中的問題，也許有部分是與某種心理功能失調有關；在某個年紀曾經遭受某種創傷，某個程度抑制了情感的成長，於是，當人生中的這個特別階段成為持久不退的部分，便會使人一直回到過去，並膠著其中。

我們常在討論的一個議題是，天分稀有少見，並非每個人都擁有天分。我不知道這個論點是否真實不欺。我想要相信，那不是真的。我想要相信，每個人只要被允許去追尋夢想與所熱愛的事物，便可能因此擁有某種天賦。也許，這種天賦是能使別人快樂。這聽起來就像是每個人都會有的東西，對吧……我們每個人必定都有自己的強項。

我在許多方面都屬於那種所謂晚熟的人。我不是吉他演奏神人。我也不是鐵肺歌手。我的學校成績不好，因為我根本沒把心思放在那裡。但我著迷音樂。對於我還能如同孩童般，保留那份對於音樂的熱情，我充滿感激。我喜歡我有這種感覺。我也喜歡我還需要在音樂上精益求精的感覺。不過，我已經做得差強人意，而對於我有機會來做這一行，我感到棒透了。

我知道我很幸運——我現在這麼說已經不再感到為難，我不再像過去那樣為此煩心。當我坐下來，我就會知道有一些詞語或樂音將一一現身，而那將不會傷害任何人。而在寫歌的大部分時間中，我也會老是驚覺：「老天！這到底是從哪裡冒出來的？」不過，我當然知曉它來自哪裡：我清楚那依然是我的產物。我有滿滿讓我汗顏的感激之情。有時，這很難表達出來，因為，我想，這些感想可能使人覺得無趣，但我對這一切真的懷抱鋪天蓋地的感激之情。而這正是我想要與你分享的心情，而我希望你在讀完本書，並寫出自己的歌之後，也能滋生出同樣的感受。

※1　「low-hanging fruit」，原意為：「容易實現的目標」。但作者並非使用這個寓意，而是轉喻成「容易看到但卻受到漠視的事物」。

※2　出自該名歌手的〈從河流到海洋〉（From the Rivers to the Ocean）這首歌。

第二篇

7

開始動筆

文字的音樂性

文字的音樂性

好的，是時候開始來寫你的歌了；我們已經在理論層次上，為這首歌討論大半天了。

在第二篇與本章之中，你將實際展開寫詞之旅。

還記得我寫歌時每天必做的那三項工作清單嗎？我將依序來談談那三項工作——原因並非你必須依照一個特別的順序來做歌，也不是詞曲寫作永遠都是一個線性的過程。但讓我們把關注焦點先放在文字的音樂性上，並至少寫出幾個與旋律有基本關連性的歌詞片段，由此一個步驟、一個步驟來譜曲填詞。

為什麼要這樣呢？因為，我相信，所有文字都有自身的樂音。而文字除了含有樂音之外，我以為，文字還含納了往往封鎖在表面之下的詞語與意義的世界。詞語被揭開後的風景，便是詩；那原本藏在內裡的世界變得透明可見，而詞語掩蓋的音樂便也裊裊飄出。歌曲也能達成同樣的事，只是在不同的層次之上。

在我心裡，歌與詩的存在理由大同小異。我想，在人類的歷史中，有很長的一段時

間，歌與詩大概是指同樣的東西，都是用來緬懷過往事蹟與重要事件，以及用來紀念人物。我以為，詩會存在，是由於人們沒有它不行——假使沒有詩的協助，我們也能很容易書寫與記錄事物的話，那麼就不會需要詩了。但出於某個理由，我們確實需要。我想，至少部分的原因是因為，在古遠時代，我們缺乏適當的方法來進行記錄；另一方面也因為，我們自知我們的記憶並不可靠，所以，我們才做了聲調上起變化的順口溜，來幫助記憶。某些語言甚至演化成聲調性的語言。你現在被要求依照字母順序來排列某些資料時，你會不會還是不時就會對自己哼起字母歌呢？別害羞承認！我如果沒有大聲唱出自己寫的歌詞，我根本沒辦法記住，而且，即便如此，如果手上沒有吉他相助，我依然很難引導自己進入記憶中那些旋律的甬道。

我不是語言學家，我對於以上所述也不算十分內行。但是，文字保留了音樂的某種基本核心要素，對我來說卻很合理。有時候，將兩個字併在一起讀會更清楚，但我想，無論我們聽見與否，文字所內含的音樂性，在某個程度上的確存在。而這就是我們的起點。讓我們開始訓練我們的耳朵，來聆聽作為歌曲基石的文字的樂音。

85

先寫詞或曲？

當人家知道你寫歌，你最常會被問到的一個問題便是：「你先寫詞，還是先寫曲？」我對這個問題所經常給予的答案是，「同時寫，也不同時寫」，但這會被認為閃爍其辭或故作高人一等，所以，我可以想到的最佳回答方式是：從作為聲響與樂音的文字開始寫起——但暫時還不會思考歌詞意義的問題。這真的是我努力處理我的歌曲創作的做法。我很喜歡這個過程。所以，為了讓那由自我驅動、執著於意義問題的大腦，能夠鬆綁一段時間，我們在第二篇中會瞄一瞄，我所使用的一些技巧與練習。我們將讓文字呈現音樂性，並讓文字成為組成分子，試試自由移動文字的效果。但願這些練習與技巧能夠有助於，單憑讓文字獲得音樂性，就足以使你聽見出乎意料之外的聲音，或使你以一種嶄新與非預期的方式，看見詞語的新貌。而我認為，這種種做法就是詞曲創作的過程，就是詩。這種種做法也正與我們在此所做、所談、所創作的事物息息相關。

讓語言短路並重啟

我把所有這些練習都視作是，一種讓語言發生短路，然後再予以重新啟動的做法。另外一個類比的說法則可以是，把這些練習想成是，繞開你原本的語言習慣的做法。想從我們原本說話的方式中，去聽出文字內含的樂音，可能會困難重重，因為，所有人往往會把焦點鎖定在某種溝通的形式之中。我想之後所列出的所有練習，將有助於解放我們的語言使用習慣，鬆綁我們的大腦，進而讓腦了對你佩服得五體投地。我們的思考與溝通方式可能極端僵化，而文字便會剛好從我們負載過重的注意力所形成的表面張力上彈開。對於日常溝通需求來說，這並不成問題，而且相當自然天成。然而，為了寫歌，大多數人會企圖伸進那片混沌之中，將語言從那些需求中解離出來，使語言顯露出優美與苦痛，或揭露出任何潛藏在日常語言表層之下的其他奧祕。

你需要文字闖入你的房間來博取你的關注，並提醒你事情可能會有多刺激。你負有責任去使用一種比日常用法更鮮活生動的方式，來挑戰自己運用詞語的做法。

語言簡單就好

儘管如此，但我想，明白指出這一點很重要：我並不是在談，要擴大你的詞彙量。我的意思是說，為了提升自我的素質，增加可以運用的詞彙數量，永遠是好事一樁。我

但是，那種繁複的多音節文字，不僅不會使歌詞的表現好上加好，而且還常常在我聽音樂時，打破一段旋律原本所施加的魔法。比如，「這個傢伙花了多久時間才把『plethora』（過剩）這個字塞進曲子裡面?!」事實上，我可以這麼說，大多數我所偏愛的詞曲創作人，都有意識地限制自己僅僅去使用常見、簡單而精確的字眼，只不過，他們不會以常見而簡單的方式，將這些文字套入歌曲或旋律之中。我想到諸如約翰・普萊恩（John Prine）如此的詞曲作家，像他就不會用上很多讓人肅然起敬的文字或華麗的語彙。但如果他這麼做時，我相信他永遠會以歌為重，真有需要才用，而不是希望自己的歌聽起來更聰明或更有詩意。

所以，在此稍微改寫一下我之前引述過的比爾・卡拉漢的歌詞：我們可以一直聊河流

的種種，或者，我們也可以直接跳進它就好。那兒並沒有任何讓人畏懼的妖魔鬼怪。

有關這一點，我已經強調得夠大聲了嗎？獨自花時間埋首在創作之中，所可能發生的最慘災難機率是如此之低，以至於，我所能想到的例子，不過是一些輕微的挫折感而已──來自我們已經談過的創作絆腳石以致。然而，創作的回饋卻是毫無上限。你不一定要相信我在這裡胡吹。去看看歷史吧：我們已經有幾千年的證據，證明歌曲有助於我們過日子與面對問題，歌曲也教導我們如何活得更有人味。豐富多采的人類活動所匯流而成的這條歷史長河，想不想成為其中的一員，完全取決於你的決定。在你面前，這條歌曲之河正無止無盡滔滔湧動。你有機會可以添加一瓢你的歌聲。而且沒有人曾經因此滅頂。大膽跳入下潛吧。

89

8

練習①

詞語階梯：動詞與名詞

如同我說過的，我所建議的練習，全都旨在鬆動我們使用語言的習慣模式（亦即，我們一整天在進行最基本層次的交談與溝通時，那些死硬牢記在心的語言捷徑），然後，藉由採取這些練習所提供的新方法來重新思考語言，並將思索所得轉變成歌詞與歌曲的最初材料。

人們窄化日常用語的方式有很多種，而其中之一是，我們會在我們的說話模式中，創造出更可以預期、更容易處理的詞語配對組合。例如，我們往往會用相同的動詞搭配相同的名詞。我們也經常使用同樣的形容詞去強調同樣的名詞。在此舉出一個讓我發狂的名詞加名詞所形成的組合：「smattering of applause」（少許的掌聲）。你絕對不會聽見別人說「少許」的任何其他東西。但「少許的牙齒」或「少許的心跳聲」這兩個配對，卻都瘋狂地極具聯想性，馬上在我心中形成一個意象。

在一個較為基本的層面上，在行文上避免使用副詞與形容詞，便是一個一體適用、所向無敵的寫作好建議。你不需要跟別人說，「那隻狗吠叫得很大聲」。因為，在那個句子中添加上「很大聲」，實際上剛好使「吠叫」這個詞頓時鴉雀無聲起來。有些人會重複使用相同的用語，嚴重到我們最親密的朋友與家人，經常都能接口講完我們要

91

講的句子，或甚至預測到我們即將脫口而出的話語。我想，我們或多或少都會這個樣子，因為，這會讓溝通更有效率。當有人問「滅火器在哪兒？」，重點是能夠立即被其他人了解，而不是去發想出漂亮而鼓舞人心的句子，比如：「跟我說一下好嗎？我可以怎樣搆得著那個亮閃閃的紅色救星，去撲滅早餐檯那邊即將熊熊燃燒的火勢？」陳詞套語可能對人極有助益，甚至有時也不可或缺。而且，你最終還是能夠使用陳腔濫調，來作為歌詞的大型組件之一：經由置放在較為不同的脈絡中，或甚至透過重複的方式，是有可能將老套詞組扭轉成更為有趣的形式，讓它因此重獲生機。

我們現在好像有點操之過急。讓我們先從一些基本材料做起吧，看看是否可以激發出令人興奮的好料。讓我們從一個例子來展開思考。

請提出十個動詞，比如，都跟醫生有關的字眼，然後把它們一一寫在一張紙上。接著再寫下十個名詞——你可以直接寫下在你的視野中所看見的事物。

現在請拿一支筆，將正常來說並不會同時配對出現的動詞與名詞，畫線連連看。我喜歡做這個練習，但原因並非是如此渴望從中產生出一組歌詞，而只是想要提醒自己，只要我不關心句子的意義問題，或不去判斷我的寫詩能力好壞，那麼，文字遊戲可以為我帶來很大的樂趣。以下的句子示範了，我嘗試使用上列所有字詞，所快筆寫出的一首詩。

動詞		名詞
檢查 ●	●	靠墊
搥擊 ●	●	吉他
開藥方 ●	●	牆壁
傾聽 ●	●	唱盤
書寫 ●	●	日光
掃描 ●	●	窗戶
觸摸 ●	●	地毯
等待 ●	●	鼓
充電 ●	●	麥克風
治癒 ●	●	燈泡

93

鼓在窗戶邊等待

傾聽日光在靠墊上

書寫

而靠墊是開出的藥方

搥擊麥克風

吉他正治癒了

唱盤被觸摸的方式

為牆壁充電

當燈泡檢查

並掃描了地毯之時

好的。這並非有史以來最棒的詩。但我敢打賭，那也不是最糟的一首。它可能很難配唱，也可能在文意上不夠讓人可以一讀立即明瞭，但我卻已經愛上了，其中某些場

景所描畫的方式——「日光……書寫」這個詞組，使我聯想到一個隱蔽的世界，其中充滿祕語與線索；並且，這個詞組還暗示著，自然界可能帶有意向、意圖，可能正努力告訴我們什麼祕辛……反正，這就是個練習而已，而我發現，只要我感覺有需要打破常規、陳腐的語言使用方式，這個方法幾乎總是行得通。

既然講到這裡，我也希望可以順便展示給你看看，我如何試著將這個練習所生成的文字，轉變成更像歌詞的模樣。我們可以稍微放下迄今所遵循的所有規則，然後但願可以產生更讓人得以意會的文字組合。對於這首詩／歌詞，我可以隨我所願來運用這個初稿，但我並不需要使用原本動詞與名詞列表中的每個字詞。而且，我甚至不會硬要把名詞當名詞用，或把動詞當動詞用。

治癒了我的吉他

擴音器的插頭為牆壁充電

看見日光在小地毯上書寫心願

鼓在窗台上等待

95

而這並非故事的全部

我始終充滿愛意

就這樣。還是有點笨拙的感覺，但那絕對已經足夠重新發動我的腦袋，讓我再度全神貫注在語言與文字之上。這也是當你在創作歌詞或至少是部分的歌詞片段時，所應該採取的正確思考心態。

你可能已經留意到，最後一行文字有點熟悉。我的用意是，我可以利用這個練習來說明，如果在寫詞時，你在心中同時哼唱上一段旋律，那將會更容易寫出詞句來。所以，我並沒有使用新的歌曲旋律，我反而是借用威爾可樂團的歌曲《我始終充滿愛意》

（I'm Always in Love）來做示範。如果你對這首歌很熟，請直接將旋律全部套上這些新歌詞哼唱看看〔※1〕。我並不認為，這個做法必定是這個練習的升級版：我只是提供一個點子，讓你感受一下：當你將任何這類有關文字的思考，結合上一段可以隨文搭配的旋律時，那會是怎樣的感覺。而這個做法有點像是下個練習的基本概念。

為有利於哼唱練習，附上原文：「the drum is waiting by the windowsill／where the sunlight writes its will on the rug／my guitar is healed／by the amp plug charging the wall／and that's not all／I'm always in love」。

9

練習②

從書裡偷字

同樣是為了讓你可以開始寫上若干歌詞片段，這第二個練習與第一個類似，但在施作上所採取的形式可能更為自由一些。不過，我保證，當你發覺自己在尋找普通詞彙上，處於腸枯思竭狀態，這個練習可能非常好用。首先，你可以先默想一段旋律，如同我在上一章中，藉由〈我始終充滿愛意〉這首歌所做出的示範一樣——為了有助於你學習這個過程，這段旋律曲調並非一定要是你自己的歌才行。然後，請隨便翻開一本書，停在任何一頁都可以，並開始搜尋文字；而在此同時，繼續對自己哼唱那首曲子。別試著要真的了解你所讀到的文字內容。只要讓你的思緒掠過書頁表面上的文字就好，並將注意力集中在心中的旋律之上。假使你可以將你的思考狀態調整至正確的頻道上，文字將會躍出紙面，並與旋律音符的律動鍵結起來。而接下來，把這些文字標示出來（沒錯，如果可能的話，就用一支螢光筆來註記），並持續進行掃讀，直到你蒐集了一落暫存的文字為止——而在你的旋律的語境中，這些遭註記的字詞，聽起來都極可能派上用場。這個找字的過程，會需要反覆試驗幾次之後，才會產生對你有助益的結果。我超喜歡這個練習，因為，這可以把我的自我牢牢地固定在後座上，遠遠離開方向盤，而讓語言文字端坐在創作道路的前景上，迫使自己臣服於這個過程。如此一

99

來，我便能夠不受任何拘束地去發現詞語出沒的蹤跡，彷彿它們來自莫名他方（它們確實如此）。後來，當輪到我的理智接手來處理這些如同珍寶的歌詞點子時，我也會比起原本所能做到的程度，更為自在地面對這些素材所引發的驚喜、熱情或漠然等情緒，並做出反應。

有時候，當你突然覺得可以瞬間就定位的關鍵字詞時，事情便會更容易進行。比如，你在掃視頁面文字時，冷不防瞥見「catastrophe」（災難）這個字，剛好可以搭配你正在哼唱的旋律音符所表現的抑揚頓挫與節奏變化——順道一提，該字其實就是個漂亮的字眼，本身便含有旋律律動在內。它擁有一個內在的音韻——「ca-ta-stro-phe」——彷彿本身即帶有音樂性。於是，我們很容易便可找到某些三單音節的文字，與它連接起來，比如：「Wouldn't you call it a catastrophe?」（你不覺得那是個災難嗎？）。

不過，你還不必研究到如此之深。不管你的關鍵字詞為何，你都可以先寫下來，然後試著去找出一個可以與它押韻的字眼：也許拿出一本韻腳辭典來查（或者，直接上網鍵入「catastrophe + rhymes」［災難＋押韻］進行搜尋也可以：這真的很管用），以此來找出可能令人靈感大發的另一個字，來作為相鄰另一句的韻腳。於是，在你還未意

識到之前，可能已經開始浮現出一個故事，而這個故事與作為字詞來源的那個文本之間，兩者毫無關連。而做到了這個程度，這個練習也就已經施展了它的魔法了，你可以遵從你在過程中所獲得的靈感，繼續發展成令人滿意的成果。比如：

wouldn't you call it a catastrophe
when you realize you'd rather be
anywhere but where you are
and far from the one you want to see
當你意識到你寧願待在
任何地方，而不是你所在之地
而且遠離你所想見的那個人）
（你不覺得那是個災難嗎

或者，你也可以繼續瀏覽書頁下去。一邊哼歌、一邊跟著掃視文字，直到你累積

101

了，比典型的三、四段主歌所需要的素材，更多上一些的歌詞線索或點子。我想，有

必要強調一下的是：就發想你所喜歡的歌詞與文字來說，只要你有力氣與時間，你其

實應該做得愈多愈好。寫出超過你所需要的詞語量或行數，幾乎絕對不會使一首歌變

糟。有時，並非每一行漂亮的歌詞，都會寫進你正在創作的歌曲裡面。但那也並不是

說，你需要把那些多餘的歌詞扔掉。

我如果回頭看看，我過去依照這個過程所留下的歌詞手稿——比如，亨利·米勒

（Henry Miller）的《穩如蜂鳥》（Stand Still Like the Hummingbird）這本書中的句子，就

是威爾可樂團某一首經常被點播的歌曲的靈感來源——我經常會找到喜歡的詞語與句

子，有些甚至從未使用過。那些草稿在間隔一段時間之後重讀，會很有用處，尤其是

當相隔的時間夠久、原本所搭配使用的旋律已經漸漸淡忘，效果會更好。因為這時，

你完全沒有特地要做什麼事；你只是在創作歌詞組件而已。

在進行這個練習時，你心中當然可以對你想要創作哪種歌曲先有個概念。無論你想

怎麼做，永遠都可以隨意施行。不過，對於這個特別針對產製歌詞的練習來說，你心

中最重要的事情應該是，你所哼唱的那個旋律。

102

長久以來，我都會做這個練習，次數多到我大部分的書通通都已經用螢光筆畫過。

來家裡玩的友人，隨手拿起一本擱在一旁的某本書，可能會想：「他必定覺得這本書很有趣。不知道是什麼念頭讓他這麼想讀《拿戈瑪第經集》（Gnostic Gospels）？」並沒有。我只不過是喜歡文字而已。

10

練習③
拼貼技巧

這個技巧不僅可以如同前兩個練習一般，讓人獲益良多，而且，對於去調整那種感覺單調、枯燥、生硬的歌詞來說，同樣卓有成效。基本上，這個練習需要一些已經事先寫好的文稿。所以，你可以拿出你所創作的一些詩文半成品，一一把它們謄在便條紙上。或者，如果你有印表機的話，也可以列印出來，但每行文字之間要空上一行。你應該猜到這個練習的大概做法了。拼貼技巧需要一把剪刀，或者，你如果徒手撕紙還算俐落、穩定的話也可以。最不費力的裁剪策略是，一行一行文字去剪，不過，如果以單字或片語詞組為單位來剪，同樣也能獲得有趣的結果。

當你把整張紙上的文字都剪下來，你可以把這些小紙片丟進一頂帽子裡面，或是全部翻面蓋住文字，然後，你再隨機抽出一張紙片（上面會有一行文字或一個單字或一個片語），接著再如此重複幾次。於是，你接下來便可以審視一下，你如此隨機選擇之下所建構的詩句，看看其中會不會有任何意外的驚喜。我幾乎總是會發現，至少有一個新形成的片語或單字組合會觸動我，或讓我會心一笑。另一個運用這些剪下來的紙片的方式是，暫時不要去進行自由聯想，而只是把這些小紙片當作語言的可動式組裝元件來拼湊。當我重組這些負載有一行文字或一個片語的紙片之間的次序或語法結構，

105

變得愈來愈得心應手之後，我每每對於我寫下的這些文字可以變得如此生動鮮活，感到著迷不已。

我當然知道，並不是我發明了這個技巧。我也不是第一個大肆宣揚，它對詞曲創作有妙用的人。儘管我一直要求你調整使用語言的方式，但我也心知肚明，這種拼貼的做法可能看起來太過誇張。而且，有些人可能會想，這種超現實主義者所使用的技術，也許比較不適用於，寫作風格較偏向簡單直白的歌詞這類創作上頭。假如你也深受這樣的看法所影響，我覺得我有義務要來懇求你，不管怎樣還是試做看看。我可以明白告訴你，對我來說，經由實施這個方法因而整個改頭換面的歌曲，幾乎還是依然維持了「最傳統而直白」的風格。

舉例而言，威爾可樂團的歌曲〈空洞角落〉（An Empty Corner），首段歌詞一開始是以如下的次序演唱：

我的睡意無法一氣呵成

在夢境的空洞角落中

留在影印機上

有八條古柯鹼細線

有時，只是把主歌最後一行的歌詞調換到起始位置上去，就能透顯出，該行文字某些更直指人心、更為真實的意義。如果該行移回原處，這樣的意義反而會被壓制住，或被需要為旋律定錨的重量掩蓋。

我的睡意無法一氣呵成

在夢境的空洞角落中

留在影印機上

有八條古柯鹼細線

這個新版本整體而言是如此具有威力，也遠遠更為出色，使我完全無法想像，還能用任何其他順序來吟唱這些歌詞。我忍不住想用個費解的比喻，來跟這個情形做類

107

比：兄弟姊妹出生的先後順序，是可能對他們各別的性情產生重大影響。不過，我想

我還是這樣做總結吧：要花時間慢慢去思考自己的文字。允許自己開展認識這些詞語的機會，並樂在其中，不要太想去主控這些語句試圖呈現的一切。反正那都是你寫出來的！你的任何決定依然取決於你。

沒有任何事情是意外。或者說，沒有任何意外不能被欣然接受、不能被宣稱是你一直以來便打算要訴說的一切。我誠摯地相信，決定去對自己的作品中，那些可能並不全然是自己有意促成的部分，敞開自己的心房，是寬容接納自己的勇敢行動；而歌詞中的每一部分，皆如同任何宣稱完全實現願景的藝術作品一般，同樣耐人尋味，同樣巧妙天成。

11

練習④

詞語階梯變形：可怕的形容詞

另外一個值得一試的變形版本，是跟我們做過的那個與名詞、動詞的詞語階梯練習有關。不過，本章所涉及的詞語階梯，我想要嘗試一個簡單的變化，如此一來，我便能說明：語言生硬的模式，同樣也會影響到這些詞語配對的過程，而打破這個模式，特別可以使形容詞脫離慣常的使用脈絡，並讓形容詞可以去扭轉、歪曲那些從未相連並用的名詞，進而產生新穎的效果。

我也想要（再次）對形容詞與副詞的使用，做一下簡短的警告聲明：過度運用形容詞與副詞，是可能使歌詞淪為在直觀上單調乏味、停滯不動的狀態，而我認為，我們最好避免這種情形發生。然而，確實有些人會用上大量形容詞，卻沒有遭到抱怨。我從觀察巴布‧狄倫（與試著寫得像他的人）的歌詞所習得的事情之一便是，他真的可以打破這個規則，愛用多少形容詞就用多少。但是，就我自己來說，我覺得我必須極有需要才用。

也許，那是個所有類型的創意寫作都會遭遇的難題，但是，如果你沒有稍加注意的話，形容詞的濫用問題很可能會達到失控的地步。別以為運用形容詞可以使寫作更具詩意。比起「我鎮日酒醉」，「在酒水混濁般的棉絮藍天空，一輪急躁、熾紅的火球赫

110

然聳現」這樣的句子的力道，幾乎不會撼動我一二。我只是隨口說說，別在意喔。對於大多數踏上這條路的人，我並不認為那是個明智的選擇。為了描繪出更清晰、更明確的圖像而添加字眼，結果反而經常模糊了你所嘗試揭露的景象，這當然讓人頗為納悶。箇中的問題是，人們習慣為含糊的動詞或名詞加油添醋，而不是去尋找更為精確的文字來取而代之。我們事實上有多到不行的好字眼可資運用。去一一找出來吧！

「櫃台後面那個非常大隻的男人，嚇了我好大一跳」，對比於，「在收銀台工作的那個魁梧男人讓我不寒而慄」。了解嗎？你一定懂的。只是確認一下而已。反正，我認為，哪個句子比較有趣生動，可說高下立判。

所以，我們現在回到「形容詞與名詞」（或者，如果你想要的話，也可以是「副詞與動詞」）上頭。以下是十個與外太空有關的形容詞，對上十個立刻跳進我腦袋的名詞。

111

形容詞		名詞
循環的	・・	階梯
遙遠的	・・	吻
古老的	・・	女兒
發光的	・・	手
寒冷的	・・	水池
巨大的	・・	夏天
明亮的	・・	草地
冰凍的	・・	友人
寧靜的	・・	烈火
無限的	・・	窗戶

有一隻遙遠的手

在冰凍的階梯上

攀爬過

明亮的窗戶

巨大的水池

在寧靜的草地邊地等待

在那兒，發光的女兒

過著循環的夏天

一枚寒冷的吻

來自一名無限的友人

他遠遠離開了古老的烈火

我們再次見到一首並非無懈可擊的詩，但我只花了大約十五分鐘就寫完了，而且我真的很享受，其中所浮現的某些意象。我其實還發現了，其中有一些詞語，正好是我

一直在尋找的文字，可以用來完成我正在創作中的歌曲。即使你最後並不會成為詞曲創作人，我想，時不時坐下來，像這個樣子與文字嬉戲，是可能讓人獲得某種奇異的寬慰感。無論何時，只要我做上這些練習的其中一個，我便會領悟到我們指尖上蘊藏著多少的美，而且，創作不見得意謂你必須把自己看作創造者。在進行這些練習期間，我感覺自己比較像是，在參與一個可以揭顯我的創作本性的活動；這些練習揭開了我尋求更多意義的隱藏願望——那是一種強大的渴望：我希望那些我過去未曾察覺的事物能夠幡然現身。或甚至是曾經在我面前顯現過的美，我也希望能夠再次見證它的存在。

12

練習⑤
與人對話

讓我們假定：你已經一一做過先前的練習，但你對於任何這種文字遊戲對你的寫作——尤其是對你所偏好的歌詞類型的創作來說——是否有幫助，仍舊抱持懷疑態度。或者，也許你只是廣泛而言，不相信自己有能力可以兜出什麼好事來的人。你可能還是深信，你無話可說，或者，你甚至是為了寫歌，才迫不得已去找些事情來說。

我懂你。歌曲在我們的生命中所具有的分量，有種種壓得我們透不過氣的理由。但是，我在這裡卻想要說服你，你是個天生的語言編造者與即興表演家。儘管大多數可以被談論的題材，都已經在歌曲裡面被訴說，但你還是擁有某些可以添加進那個對話流中的話題，只消透過每個人的特有方式，去講述對你重要的事物即可，即使那並非全然原創（或部分沒有原創）也沒有關係。

而這樣的想法，也導引出，以談話作為歌曲取材方式的概念。你跟別人聊天嗎？與你的朋友與家人互動時，你講得興高采烈、口沫橫飛嗎？與同事呢？大多數人幾乎毫無事先準備，也沒有什麼既定概念，卻一整天都在遣詞用字。我們把這種能力視為理所當然。當你生氣時，如果你真想把你的想法說得一清二楚，你可能會有點支吾其詞，並尋找正確的用語；你可能也會不小心掉進某些不明智且傷人的字詞範疇。不

過，人們往往也因此更清楚理解你的看法。

我在我們的會話溝通能力，以及，不僅是寫詞也包括譜曲在內所需要的必要技法之間，察覺了兩者明顯的關連性。我想，其間的重點與掙扎是，當我們的這種談話能力運用在對話之外的脈絡中，我們如何也能同樣自信如常？對此，我有一個簡單的練習可以做做看——那就是「與人進行對話」。先找到一名你可以或多或少自在地進行談話的人，比如朋友、親戚，或得來速的服務人員，然後請對方向你提出有關你的生活、你此刻的感覺，或你害怕什麼等等的問題。想個方式記錄下對話過程。然後擱上一段時間，之後再回頭審視對話紀錄。理想的做法是，你可以花點時間，至少把對話中你這一邊的說話內容全部謄抄出來。

然後，花點時間琢磨一下，你當初沒有預先準備、直接脫口而出的那些話語。你那時坦誠回答問題嗎？有沒有哪一個答話內容讓你感到意外？你曾經聽過有哪一首歌，剛好唱出你所講的內容嗎？我敢打賭，你至少會在你的講述方式與歌曲的構思方式之間，認出某種相似性。這種相似性的運作機轉，是來自於，人類在語言上的真實天賦，與我們想要連結彼此的渴望。我確實相信，假使你可以告訴某人你愛他，而且也

117

讓對方打從心底相信你，那麼，你就能寫出一首同樣具有說服力的歌曲。

以下將快速示範一下，你如何可以隨意使用任何一則對話片段來當作催化劑，激發出一些可用點子的過程。我使用的材料是，來自一場與我的姊夫丹尼兩人的對話抄本。我的姊夫時常撰寫關於好萊塢的種種，而在我準備撰寫本書時，他對我的音樂創作過程頗感興趣。請注意，我將標示出對我最有用的字句。

丹尼：我曾經跟一些二人聊過，比如演員，但他們不願意談他們的創作過程……

傑夫：我對這個話題並沒有什麼禁忌。有人會覺得談論這種事可能會解除魔法。覺得自己並非創造者，這樣的想法也許有助於某些人的工作——有很多詞曲作家就以為，他們只是一條通道；他們只是將來自宇宙某處的訊息，導引到他們的作品之中而已。我並不覺得我們需要那樣想——但顯然那對某些人有幫助——不過，我以為，去說可能是你的潛意識在創作，也同樣有意思。

丹尼：讀你的第一本書就發現……<u>你並不需要擔心談這個話題，因為，那只是有關</u>如何把你的自我趕到一旁去而已。

傑夫：我並不認為我那麼自由，完全不受影響——當我們這麼聊時，我覺得我也變得有點迷信起來。我並不想說，「我從來都沒有寫作瓶」，因為，也許這樣一說，會引誘我的腦袋重新連接線路，變成「那麼我們現在就整個關掉好了」。不過，我確實認為，對有些人來說，「我有寫作瓶頸」就像是個會應驗的預言。好吧，你最近一次拿起筆，試著寫點東西，卻沒有想著那是否是好或壞，你記得是什麼時候的事？

丹尼：對我來說，寫作瓶頸暗示，從你的自我的意識觀點來看，你把自己看成受害者。

以下是將上列對話的些許片段，直接兜串在一起的結果：

我曾經跟一些人聊過
他們不願意談
談論可能會解除魔法
來自宇宙某處

119

你並不擔心

我並不認為我自由

我覺得我變好

想著那是否是我

從你的觀點來看

有百萬種方式可以重組那一小段對話文字。作為第一個示範的例子，我選擇不要改變文字出現的次序，不要添加任何有助於押韻的連接性詞語，也不要為了來自我腦子的提議，而去重新安排字句的位置。但這樣做的結果，如果當成歌詞來用，看起來還蠻像樣的，對吧？

接著，更進一步，拋開那些規則，或許會變成像這樣：

我曾經跟一些不願意談的人聊過

他們覺得談論可能會解除

來自宇宙某處的魔法，而你並不擔心

我在那兒並不自由，但我逐漸變好

由於你已離去，我開始想

你是否能夠辨別

從你的觀點來看

你我之間的差異

就我來看，這兩則詩文片段都相當可以入唱，而在放鬆遊戲規則的限制後，也為第二則文字增添了一層意義。

上述的範例展示出，憑藉著一段相當平凡、並無特別熱力四射的對話片段，所可以造就的成果。不過，我真正想要與你分享的經驗，卻是來自於那種充滿愛意、情感強烈的討論。我想，每個人都會有這類的交談經驗：在某種時刻，我們的情緒擠壓著詞彙，有點拚命想使對方了解自己的話語的意思。對我來說，這甚至更像是歌曲所要求的條件。為了說明對話如何充滿美妙的即興語言，我將藉由幾年前我發表在一張個人

專輯上的歌曲〈肯定發生〉（Guaranteed），來帶領你觀察一場人際交流的過程。我想，對於一段親密對話如何能夠用來作為歌詞寫作的素材，這首歌可說是個絕佳的例子。而它同時也說明了，我們真心交談的方式，是如此詩意盎然，完全足以使一首歌讓人感覺親近、真實與感同身受。那是來自我的妻子蘇西與我的一段談話。我將盡我所能，先將這段真實會話呈現出來。

傑夫：我們真的經歷了大風大浪，我跟妳。

蘇西：對啊，又是醫院……又是酒吧……

傑夫：對付我這種怪咖，有時真的很討厭。搞出這麼多麻煩。又不知道該怎麼做大人該做的事。

蘇西：你完全是個難搞的傢伙！

傑夫：沒錯，有可能。但妳也是……也許這是個重新開始的好時機……？因為，當事情出現問題，我們就有了改進的空間，可以做得更好一些，所以，我們的愛也變得更堅強，在我們真的需要這樣的時候。

蘇西：但那要怎麼做到呢？我想知道該怎麼辦到。而且，為什麼當有悲劇事件發生，就不得不有個反應呢？

傑夫：我覺得這樣反應很好啊。悲劇可以說是肯定會發生的吧？

蘇西：對啊，不過有時候，就是覺得實在受不了了。不是嗎？你難道沒有開始去想，當事情這麼讓人厭煩的時候，我們也就無法繼續下去了？

傑夫：倒是不太有。不再這麼想了。就我們兩人還待在這裡這樣的事實來看，我相當肯定，沒有什麼事情可以拆散你跟我。

然後，完成了的歌詞，則如以下所示。

我們真的經歷了大風大浪，我跟妳

醫院與酒吧

我知道那很傷人

我是個難搞的傢伙

123

而妳也不是公園散散步就沒事

喔，那是個重新開始的好地點

當事情出現問題

我們的愛變得更堅強……

喔，我好想知道

事情怎麼出現問題

每一天愛都變得更堅強……

悲劇是肯定會發生的事……

我們以為我們無法繼續下去

沒有什麼事情可以拆散妳跟我

畢竟，當你處在嚴肅的對話之中，特別是與你所愛的人進行交談，你便會去尋找合適的語言來陳述自己的想法。我們有能力不假思索便脫口而出錯綜複雜的故事。對話來自我們的潛意識——我們以一種身體器官運作的方式，來搜尋語言、講述故事、表達自己。我想，這是任何寫作的起點。假使你能夠作為一個整體的人來表達自己，那麼，你便可以開發這項能力，創造其他的表述模式。而你當然可以為了寫歌，而去開發這項能力。對我來說，這是人人皆能寫歌的明證。也許並非每個人都能編寫和弦進程，但人人皆能編造故事。

125

13

押韻遊戲
練習⑥

我喜歡押韻。有時，過於明顯的押韻模式，有可能變得令人厭煩。像我就完全難以忍受，那種老遠便感應到，有押韻的字眼就要來了的歌詞。依我之見，鄉村歌曲的這種問題，已經嚴重到非同小可的程度。我特別討厭可以輕易預測到，一首歌中的每個押韻字詞。為了避免韻腳的可預測性，並沒有太多快速有效的妙方，但我想要懇求每位閱讀本書的讀者，出於對各路神明的崇敬之情，請千萬不要再把「train」（火車）跟「rain」（雨）這兩個字押韻配對了。萬分感謝。不過，假使你還是要這麼做，你最好在這兩個字附近，添加上某些史上最美妙的詩句，好讓對聽歌興味的衝擊降到最低。

我很喜歡做的一件事是，去寫獨立式的押韻對句──而且，我發現，填字遊戲也能滿足這種趣味。所謂「獨立式」，是指這兩個押韻句子，並沒有附屬於任何一首詩或歌詞之下。只是去找出兩個押韻的字，然後再用句子串接起來，可以讓人非常心滿意足，尤其當你讓自己完全拋開，完整的一首詩或歌詞所需要的結構與邏輯這樣的包袱之後，樂趣會更多。以下是一個範例：

127

when Gwendolyn speaks to a county police

plastic cup of beer held between her teeth [※1]

（當葛溫朵琳與縣警局的警察交談時

她牙齒間正咬著一只塑膠啤酒杯）

此處押韻不算完美，但你懂得這個做法的概念。我等不及想聽聽搭配這兩句的其餘歌詞。我可能永遠不會往下寫，但我很享受寫這兩小句謎語片段的過程，而且，我很開心看到有這樣的句子存在。

總的來說，這種種練習，不過是為了讓你得以起步的一些點子與做法，同時也是為了，讓你對於語言的音樂性與節奏感到驚奇的嘗試。至於樂曲部分，但願你在做了這些有關歌詞的實驗性練習之後，心中已經醞釀出某些旋律在飄盪。

※1　略經修改後，後來成為作者的〈葛溫朵琳〉（Gwendolyn）這首歌的歌詞。

14

別做自己 練習⑦

標題聽起來可能讓人吃驚，但你其實並非一定要做自己才行。伍迪·蓋瑟瑞（Woody Guthrie）最有名的一則寫作建議——我覺得所有類型的很多寫作者都會對此心有戚戚——是這樣說的：「寫你知道的事」。我覺得這是個棒透了的建議。尤其是因為，許多年輕寫手都很有動力去尋找，與他們實際的生活方式相差甚遠的形象與概念來入歌，這個建議恰恰如同空谷足音。當我在思考，正確身體力行這則建議，可以對人起到多大的助益時，我的心中就會浮現出像我這樣的人的模樣，比如，我會避用諸如

「glock〔※1〕」（手槍）、「lambo〔※2〕」（奢華跑車）等字眼，或「bottle of Jack〔※3〕」（一瓶威士忌）、「pick-em-up truck〔※4〕」（皮卡車）這種短語。

不過，讓我們面對真相吧：伍迪·蓋瑟瑞擁有相當豐富、令人驚嘆的人生閱歷可資取材。所以，書寫他所知道的事，真的意謂他能夠避開相對上較為乏味的那些主題——而那卻占據了今日凡常生活很大的一部分。也許，他是在說，他不會故意裝腔作勢，試著去唱比如有關社交舞會或類似題材的歌曲……事實上，他八成也會這麼做，他其實很可能真的也這麼做了，因為，我想到，我在他的檔案中見過涉及各種各樣主題的手稿。然而，伍迪畢竟就是伍迪，所以，去說「寫你知道的事」對他其實不會構成任何

131

寫作上的困難。

那麼，我們這些其他的人該怎麼辦呢？比如，沒有經歷過一九三○年代沙塵暴肆虐時期（Dust Bowl），但卻懷抱雄心壯志的詞曲創作人，有何對策呢？我們大多數人所過的小日子，與我們往往盛讚為真實動人、趣味十足的那種冒險犯難、劫後餘生的故事，兩者差距可說不可以道里計。儘管我同意，忠於每日生活中那些對你產生影響的事物，堪稱寫作上的首要原則，但是，有關那種認為凡常生活不值得成為寫歌素材的感受，卻也如此對人綁手綁腳，我也希望能夠對此提出解套辦法，而那便是——「成為另一個人」。或是，成為另一個東西也可以。我不會硬要你徹底大變身，發展出一個形同「栗吉・史塔達斯特」（Ziggy Stardust［※5］）那種人物的全新的你，即便無可否認的是，如果你能夠成功做到的話，那也是了不起的壯舉。我只是想向你提議，有時故意步出你自己的勢力範圍，從某個「其他的觀點」來下筆寫歌，其實也值得一試，並對你大有裨益。

而我這輩子已經都這麼在做。我想，甚至在我寫歌給自己唱之前，我就會一邊寫歌，一邊在腦中幻想著，某個其他的歌手有一天會來演唱這首歌。在圖珀洛叔叔樂團

（Uncle Tupelo〔※6〕）時期，我寫歌時，心中總是盤旋著傑・法拉爾（Jay Farrar）的歌聲來落筆，希望他可以赦免我必須一邊演奏低音吉他，還要一邊演唱的恥辱——彈低音吉他對我並不容易，而演唱的話……該怎麼說呢，也並非輕而易舉，尤其還要一邊彈奏低音吉他時，更是難上加難。甚至在我已經可以接受自己的嗓音之後，我依然有很強的動力，在寫歌時一邊想像著，其他歌手的歌聲、人生閱歷與作風舉止。這真的大大幫助了我，創作出了一首又一首的歌曲，不然，我並不確定，在穿越自我懷疑與不安全感——這界定了我的自我形象——所築起的重重神經過敏的濃密叢林之後，我是否還能夠有力氣做到這件事。威爾可樂團的《經驗談》（Being There）這張專輯上的歌曲〈忘了花兒〉（Forget the Flowers），便是一個好例子。幕後的影武者是——強尼・凱許（Johnny Cash）！我在寫那首歌時，腦際一直縈繞著他的歌聲。現在當我唱起這首歌，我還是不得不有意識地努力讓自己的歌聲，聽起來不像是我在試著唱得像他。

這種轉換觀點的能力或願望——能夠不多不少不轉變到，足以「讓我聽起來不像我」的程度——已經在我過去十年間，斷斷續續為瑪維絲・史黛波思（Mavis Staples）的歌

133

聲所親力完成的作品中，發揮了最大的效用。但是，我想，我至今以這個方式工作所獲得的最值得一提的經驗，卻是出現在《幽靈誕生》（A Ghost Is Born）這張專輯的寫作過程期間。那時候，在某個時間點上，我發覺，自己被神經緊繃到無以復加的整顆腦袋重量，壓得無法動彈；一想到我要以被稱作「傑夫・特維迪」這號人物的嗓音，再唱出另一個字詞，我就完全無法忍受。當時的情況糟糕透頂。我有毒癮，我正在處理（或不處理）精神狀況的問題……我假定你已經知道其中大部分細節，不過，扼要來說，我當時以為，我就要死了，而且，我對這個想法並不覺得特別不妥。但是，我仍然真實感受到，我的胸臆之間仍有許多想要傾吐的事物。更重要的是，我希望我年幼的孩子，我的兩個兒子，山米與史班塞，能夠以我所感覺的真正的我來認識我，而不是只記得，我碰巧變成的這副模樣。為他們朗讀故事書，是我當時還有能力可以多少可靠執行的事項，而我突然靈光一閃頓悟到，童書幾乎全是從動物或什麼東西的視角——比如毛毛蟲或火車——所寫成的故事。所以，我也開始從動物的觀點——或至少是帶有類似動物觀點的某些三元素——來寫歌給他們。這帶給了我某種還算具有一致性的諾亞方舟的概念，從而形塑了該張專輯其餘的歌曲。最明顯含有這整個做法的

殘餘跡象的歌曲，也許是這首〈我背上的同伴〉（Company in My Back）──歌詞是從野餐中的一隻昆蟲的視角所寫下的感受。至少，這個視角存在於我的心中，不過，最終完成的成品卻遠遠並非毫無人味。當我今天讀起歌詞或是唱出聲來，我其實發現這首歌令人心碎地流露真情。

而我一直作嘔

與你的午後

我撅起嘴，緩緩爬上你

我以愛意進攻，純粹的蟲子之美

我會覺得它真情流露是因為，如果沒有這種情感掩護──亦即，不把自己當作歌曲的敘述者──我並不認為，我會有足夠的安全感，可以把自己看成是，某個美麗但不受歡迎的事物，比如野餐中的一隻小蟲子。一名闖入者。面對我可以想像的最大危

135

機，但仍然感到溫柔，深深臣服於這個充滿奧祕、空闊無邊的世界。換句話說，從這個世界的一隻蟲子的所在之處提筆寫作，讓我可以吐露真心。坦誠傾訴有關那些太讓人痛徹心扉，以致當時無法仔細思量的事端與變故。

無論如何，如果你偶爾可以讓自己從一個新角度來觀看世界，我想，這便是個有用的妙招。你現在可以四處瞄一瞄所身處的房間。擱在壁爐台上的時鐘，正張望著什麼景致？你有想過它也許想成為一塊地毯嗎？如果變成吸塵器又怎麼樣？變成夏卡‧康（Chaka Khan）呢？或者，也許你也可以嘗試以強尼‧凱許的歌聲，來寫一首歌看看？

這正是這個方法的美妙之處：你所聽到的你的歌曲，絕對不會跟我所想出的成品一模一樣。而且，它也絕不會真的是來自強尼‧凱許或紙胡蜂（paper wasp）或烤雞或冷氣機的產物……它將永遠都是你的作品。而這是一件很棒的事。

※1　「Glock」是一家生產槍械的公司名稱，在俚語中代稱手槍，可見於饒舌歌手所寫的歌詞中。

※2　藍寶堅尼（Lamborghini）汽車廠牌的簡稱。在虛擬貨幣圈，亦引伸為發財暴富之意。

※3　「Jack」是美國威士忌品牌「Jack Daniel's」（傑克・丹尼）的簡稱（*The Routledge Dictionary of Modern American Slang and Unconventional English*, 2009, pp553）。散見於年輕歌手如凱莎（Kesha）所寫的歌詞中。

※4　亦即「pick-up truck」。可見於民用頻段無線電對講機使用族群（類似火腿族、香腸族）的逗趣用語中。

※5　這是大衛・鮑伊（David Bowie）所創造的虛擬人物的名字，出自他在一九七一年所推出的專輯《栗吉・史塔達斯特和火星蜘蛛的崛起與沒落》（*The Rise and Fall of Ziggy Stardust and the Spiders from Mars*）。他當時在登台表演時，會扮裝成這號人物。

※6　這個樂團是由作者與傑・法拉爾於一九八七年共同創立，於一九九四年解散。而作者隨後即成立威爾可樂團。

第三篇

15

樂曲片段

開始動工

在我談及我的每日活動日程表時，我提及了，可以把收集長短不拘的文字片段，作為寫歌的起始步驟，而我希望，在上一篇中的那些練習項目，都能讓你踏出第一步，讓你手上已經有了一落的歌詞、片語或幾個你喜歡的詞語可供運用。但是，除了這些歌詞之外，同樣重要的是，也要開始去收集或長或短的樂曲片段。無論是重複性樂段（riff）、人聲旋律片段、和弦進程組合、環境聲響、歌曲片段取樣（sample）、歌曲循環樂句（loop）、節拍等等，基本上，只要是涉及聲音領域中的任何事物，比如，你覺得你還會想再聽一遍的聲響，或者未來可能對形塑歌曲有用的樂音，你全都可以留下紀錄。

由於我們談到了音樂，而且也由於我不懂讀譜或寫曲（即便我懂，我也不認為假定你擁有這項能力是公平之舉），於是，怎麼來談這件事，就會遠比我講述蒐羅歌詞時困難許多。所以，我將不提供練習項目，改以分享一系列的建議或提議，簡單點到為止，來助你一臂之力。

在第三篇的內容所涉及的一些狀況下，我不得不假定你擁有某些基本的樂器知識，或者，至少你能夠唱歌不走調，足以讓你可以呈現出一段旋律，使你得以用某種方

142

式記錄下來或予以重複。我們在小時候，經常是以最最無拘無束的一些方式來把玩樂器。當我拿起我的表哥的吉他，我不僅能夠讓吉他發出聲音，而且，在反覆試驗幾次之後，就能用一根弦彈起堪薩斯樂團（Kansas）某首曲子中的一部分重複性樂段——在我的人生中，這大概是最重要的音樂事件。但是，那些音符與吉他上其他根弦之間的關係，卻是讓彈奏變得棘手、有時也令人氣餒之處。而我覺得，很重要的一點是，不要忘了那個簡單的「一個音符」思考方式。用鋼琴一次只彈一個音符來彈出旋律，便是另一個好方法；那既可以用來校正你的耳朵，並且也能重新讓你憶起，只是叮叮咚咚地敲彈出一段樂曲可以有多好玩，又多讓人開心。如果你以為，如此粗淺的技巧，將無法創造出任何有趣或美妙的樂句，那麼，我會建議你去聽聽尼克・德雷克的〈知道〉（Know），或山野拓荒人樂團（Mountain Man）的〈小咒語〉（Rang Tang Ring Toon）這兩首歌，你便可以見識到，只使用吉他的一根弦或一次只彈一個音符，經常剛剛好足以造就優美的旋律。

所以，但願你會試看看——甚至只彈一根弦，或用一根手指敲琴鍵，真的肯定也行得通。不過，如果連這些小絕招，你也力有未逮的話，我還是希望，你依舊能夠吸收

稍後將介紹的那些建議，應用在你任何一般性的創造之中。你會發現，你很容易就可以自行修改這些建議，也能夠將它們轉變成，你所偏好的任何讓你發揮創意的模式。

而我也希望，你可以始終努力牢記，我最想傳達的想法其實是：有關一首歌對於每個人的人生來說意謂為何——與能夠意謂為何——有著更為寬廣的定義。而除此之外，在我看來，我們確實可以從每日有紀律的創意實踐中滿載而歸。

16

建議①
學習別人的歌

所有人都有能力可以記住與記錄，我們覺得重要的事物。顯而易見，大多數人是用圖像來做到這件事。但我卻傾向於使用聲音來記憶。我以為，聲音喚起情感的能力受到低估。人們談論香氣，說它擁有影響我們情緒狀態的非凡威力——對我來說，聲音就做得到。我也相信，聲音八成對許多人也會產生這樣的效果。比如，金屬旗桿上有一條鐵鍊被風吹動，碰撞得噹噹作響。或是，風吹進旅館窗戶的颯颯聲響。例子簡直多到不勝枚舉。

我以為，成為一個好的聆聽者，比成為一個好的樂手更關鍵。事實上，我並不會分開看待兩者；我覺得，最優秀的樂手也是最善於聆聽的人。我知道有很多樂手在演奏上，並非出之以明顯易見的高超天賦或技巧，但他們卻經由有能力聽出無人可以聽見的奧妙，而使自己的地位眾所周知。我想，隨著大量的爵士樂與以樂團表演形式為主的音樂的出現，如果你並不善於聆聽，僅對自己演奏的樂曲有興趣，那麼你會很慘。

那就像是跟一個不聽你講話的人對話一樣，你只想斃了對方。

這樣的想法，於是帶領我注意起其他人的歌曲。而我所遇見的、讓我留下深刻印象的樂手或詞曲作家，也同時教導了我，有關他們本身之外的其他人的音樂。在大部

分的情況中，都使我將耳朵伸向我未曾聽聞過的新歌手或唱片之上。而且，我還由

於花時間與這些樂手一起聽音樂而受到啟發，因為，我是透過「他們的耳朵」去聽音

樂——當樂音給我們的所在空間施加了魔法，我可以感受到，他們在呼吸與身體語言

上的微妙變化，從而有所體悟。正是這樣的經驗使我理解並深信，最佳的樂手永遠都

是最佳的聆聽者；他們花在持續關注其他人的音樂上的時間，跟花在注意自己音樂的

時間一樣多。這似乎就像是，不用多費唇舌就會自動這樣去做的樣子——箇中的觀念

是，如果你想要學習如何做某件事，你便會去觀察別人怎麼做，而且還會仔細觀察與

揣摩。

　　師徒制與口授傳統，一直是各種各類的藝術與工藝的人才養成所依賴的方法。不

過，你要怎麼觀察別人寫歌呢？首先，你要仔細聆賞。也許你會閱讀歌詞，或試著自

己去彈奏其中一段樂曲。但是，假使你真的想要進入一名詞曲創作人的思考系統中，

你便應該認真而詳細地學習他們的歌曲。世上確實有難以計數的歌曲。學無止境，切

莫停下腳步。你看過有人在卡拉 OK 酒吧徹底亂唱一通的狼狽模樣吧？那些人認為自己

對歌曲已經瞭然於心，但卻甚至在字幕都明擺在他們眼前時，一整個五音不全、荒腔

147

走板。我很愛看這種出醜的場面，因為，這顯示出，即便是一首家喻戶曉、簡單易唱的歌曲，也可能含有，並非只是出於意外與靈感的某種複雜性與內在邏輯。正是由於結構紮實，完成後的歌曲才經常讓人聽起來毫不費力；而我在這裡想要告訴你，這樣的歌其實很花工夫，並非唾手可得。

想要掌握其中祕訣，最容易的做法便是，花時間去琢磨你所偏愛的那些歌曲。理想上來說，我認為最有效的方式是，把一首歌學到你可以自彈自唱為止。就算只是能自信地不看歌詞提示一路唱下去，對於弄懂歌曲如何調整節奏，以及某些歌曲形狀為何反覆出現並且讓人開心，也有其價值。我依舊每天會撥點時間來學習與重新學習我所喜歡的歌曲。我也會花上大量的時間去聽新上市的唱片，與我以前未曾聽過的舊日的唱片，希望從中覺得可以啓發我寫歌的歌曲。如果我會受到啓發，其中很大一部分是來自於，拆解這些歌曲的過程：我會仔細分析到，足以讓我清楚如何在木吉他上彈奏，並能夠自彈自唱為止。

17

建議②
設定計時器

欺騙自己別去創作的主要藉口之一，同時也是許多人普遍持有的信念，那就是：我們需要有夠多的時間，才能做出有價值的作品──也才使事情值得一做。我們經常會抗拒一時的靈感大發，因為，我們很清楚，一段受限的時間很可能會打斷工作的進行，於是就會這麼自圓其說：「那甚至犯不著動手，因為我知道根本無法完成」。假使你的工作態度確實堅定不移，你只是暫時缺乏可靠的方法來記錄你的點子，那麼，在某一天或某個時刻中，由於種種不便，這樣的藉口可能讓人信服。在這種情況下，不動手處理你的靈感，甚至還會是避免做歌讓人洩氣的謹慎對策，因為，無法一鼓作氣，最後可能導致純粹的創作之火遭到撲滅。

但讓我們面對真相吧：通常來說，那樣的藉口根本是瞎扯，對吧？在大部分時候，那是相當常見的拖延戰術。我們在施展拖延戲法與合理化拖延理由上的能耐，主要是與我們對「理想的」工作條件為何的想法有關。有關做事拖拖拉拉的習慣，我不會在這裡對你說教。我自己也常犯上這個毛病；而我也清楚，那並不見得總會以災難收場，或是導致一事無成，或是讓進展戛然而止。然而，我確實認為，唯有當天上的星星全部連成一直線，想方設法來阻止自己對工作的渴望，才值得一試喔……我們不要忽略

150

那些可以輕易控制的條件，因為那可以提升你的舒適度，並讓你進入可以開始工作的恰當心理狀態之中——比如，手中一杯愛喝的飲料，或是某種特別的筆記本，與一支在觸感與輕重上討你歡心的鉛筆。

我有一個偏愛的遊戲：我玩它，不只是用來對抗拖拉，而且也用來挑戰那種「只有感覺情況『對』，才應該工作」的執念。這個練習項目，也有助於維持我對於歌曲的定義：歌曲（可以）是如此開放與包容，足以讓令人愉快的種種破格表現遍地開花。

這個遊戲很簡單。基本上，它的要點就是，在計時器上，定出你所能夠騰出的任何時間長短（我想，五至十分鐘就很完美），然後對自己說，在這段時間內，無論你獲得了什麼東西，通通都叫作歌。我甚至很喜歡在時間到了之後，用手機錄下我所發想的種種點子，以便標示出，我最後真的完全遵守規則並完成了挑戰。

我是在旅途之中想到這個遊戲的做法。我這個人有點像是永遠早起的鳥兒。我知道許多人認為準時與禮貌很不搖滾、很不酷，但我不以為然。我覺得，待人以禮才是王道，那甚至是具有顛覆性的為人風範，而且，你休想說服我改弦易轍！他媽的你最好閉嘴。反正，當你總是習慣準時現身，你往往會有很多時間待在旅館房間裡，在排

151

定的時程前就收拾好了行李、一切準備妥當，等待著電話通知接送所有人的巴士已經到了樓下。有一天，我突然靈機一動：如果在櫃台打來電話前，還有個二十分鐘的空檔，是否足夠讓我發想出一首全新的曲子，並且還錄音完成？

所以，我在手機上設定了時間，然後拿出了我的吉他。幾分鐘之後，我就有了幾小段還算讓我開心的曲子，於是接著去配詞；當二十分鐘到了後，我便已經寫出一首我其實蠻喜歡的歌曲。這個經驗真的讓我猛然意識到，我很確定，我要是沒有採用時間限制的做法，我剛剛完成的曲子就永無問世之日；而在此同時，我還不費吹灰之力，便打發了二十分鐘的時間。我不能說，用這個方法做出的歌曲，必然會成功打進單曲榜前四十大金曲之列，或甚至可以收錄進專輯之中，不過，這還真的發生過──比如，〈你跟我〉（You and I〔※1〕）便是其中之一──而對此，我充滿感激之情。事實上，僅僅是因為找到了有用的對策，可以解決那些巡演期間的空檔時間，便讓我無比謝天謝地。

152

該首歌收錄在威爾可樂團的同名專輯《威爾可》（Wilco）中。

18

建議③
減輕批評力道

為寫歌強加時間限制，也許對你並非感覺自然的做法，或者，由於你還正在逐漸熟悉你的樂器，而一邊想著時鐘滴滴答答作響，可能有點太讓人提心吊膽。或者，也許絆住你的問題，並非是時間管理與拖延小惡習。如果是這樣的話，那真是太好了，不過，你還是應該去找出另外的方法來整頓心緒，讓你可以動手寫歌，而我還是建議，可以去學習一點即興創作的方法。

即興創作只會是一種修正、調整而已，特別是對於那些已經對創作的要求與紀律處理良好的人來說，更是如此。這麼做會值回票價。所以，不囉唆，馬上直搗黃龍。刷彈出一個和弦，講述你今天到現在都做了些什麼大事。然後就把你彈彈唱唱的曲子錄下來。看吧，你已經做出一些先前並不存在的東西了──有沒有感覺很暢快？

然而，即興創作的重點是，你要找出某個方法去躲開，你的腦子裡那個要求一切完美的區塊：它也許需要立即獲得，它評價為「好的創作」的回報──而所謂的「好」，是指那種可以支持你的理想自我形象的標準，比如，你是一個嚴肅、聰明、造詣高的創作者。基本上，你不得不深諳諭舉派對的成功祕訣；亦即，你絕對不能邀請，你的心理組成成員裡面那些三姑六婆來參加──他們所負責的心理功能，就是一直想把你

155

的所作所為，當作是你這個人的反映，並直接品頭論足。更確切而言，你腦中的那個區塊，就是沒辦法容忍你的外在表現有任何一絲瑕疵。

悲哀的是，我們人格組成中的這個部分，對於我們給予自己的自由創作空間大小，握有很大的控制權。我這輩子認識的許多人，皆從未真的走出這個焦慮枷鎖。我或許認識有這麼幾個人，他們握緊拳頭、咬緊牙關，沒有鬆綁這種批評與控制的力道，硬撐著讓自己創作出令人欽佩的一系列作品。儘管我必須承認，我總是覺得，可以從他們的唱片中，聽出某種憂鬱的刻苦勞動。我覺得我可以察覺出，他們從未走過「音樂聽起來很糟，是為了聽起來更好」的這個過程；他們從未真的學會，張開雙臂去接納「音樂聽起來很糟」的那種快活滋味。

實際上，我以為，比起「學會」，這是每個人更可能「重新學會」的一種心理技巧。

在我的經驗中，孩童通常能夠以幾乎完全沒有自我評斷的方式，投入在創作的活動中。我很喜歡觀察，小孩子整個人攤在地毯上畫圖或者做著色的活動。對我來說，那是進行創意活動的理想狀態，而且，相比於我戮力以赴的任何其他面向來說，那也是我最想努力達到的境界。那會花上一番功夫，而且也需要利用一些我們先前討論過的

技巧來相助。我已經為我自己找到妙境，而這相當值回票價。

而我希望你也能發現的奧祕，正是我經由身體力行的種種經驗所獲得的體悟：用我的話來說，那便是「忘我」的悸動。我知道我先前已經談過，但值得在此再提醒一次。

當我在寫歌期間，只要我對時間與空間的感知起了變化，我便知道，我已經實現了，我在創作經驗中所尋覓的目標──比如，當我抬起頭，突然發現時間已經過了三個鐘頭，而且對於自己所處的狀態，微微感到吃驚──正是在這樣的時刻中，我獲得了最大的滿足感。我還發現，這無比有益於我整體的幸福感。這對我的影響是如此巨大，使我決定要出版本書，因為我深信，假使你能夠或多或少經常地，把你那愛好批評、眼光銳利的自我，卸載到一邊納涼，那麼，你至少會擁有更美好的人生。

所以，我們在此依舊是在討論，哄騙自己的不同手法，好讓你可以卸下自我的武裝。我承認，我並沒有一服見效的萬靈丹。不過，我確實認為，單單談論這件事，以上述的方式向自己解釋其中機轉，便能帶來助益。於是，以下再列出一些點子，讓你可以發想出適合自己的小花招，幫助自己走上一條更為自由的道路，無論是就音樂來說（這是本章的主題），或是就一般上的創作過程來說（一如本書迄今所關注的主

157

題），皆能一體適用。

你可以同時混用許多方法，比如「從不對的地方起步」（在第二十二章會有更為詳盡的介紹）。或者，嘗試一下不同的調弦法（tuning〔※1〕）：這主要是給吉他樂手的提示。而某些鍵盤樂器也有方法可以改變琴音，由此提供我們所想要的未知感受。我自己便經常這麼做。有時候，我會使用調弦法，改變吉他每根弦的音高，直到只是撥弄空弦時，可以發出有趣的和弦樂音。然後，我可能會嘗試彈出一些正常的和弦指型，直到我聽出讓我覺得有意思的樂段。假如你在發想一個和弦進程組合時，對於自己每次都把手指放在同樣位置的習慣感到乏味，那麼，像我這麼做看看，你會感覺很新鮮。或者，你對自己老是受到相同和弦組合的吸引覺得無力時，也可以用上這一招。

這些實驗有時會產生出新的歌曲，這等於是，使用調過弦的吉他專門寫成的作品。在嘗試種種新奇樂音的期間，經常使我迸發一些新點子，我後來也都能轉回在標準弦音的吉他上使用。

另外一個你可以嘗試的項目是，換不同的樂器玩看看。它所涉及的做法，與前述如出一轍。我有時覺得，當我一撥弄吉他，我就知道我會聽到什麼感覺的樂音，那會讓

人感到略微枯燥老套。還是彈Ｇ和弦嗎？真沒勁。我這樣講，一點都沒在開玩笑。每次我一操起吉他，就會不假思索刷出Ｇ和弦，如此這般已經四十年！我解決這個問題的一個做法是，坐下來面對一部我不是很有自信彈奏的樂器，比如鋼琴或斑鳩琴。電子合成器也是用來翻轉舊思維的超棒工具。甚至手機上，也可以找到許多製作音樂的應用軟體，這也讓我開心地試了又試。所有這些走出你的舒適圈的新穎體驗，都將激發你未曾想像過的音樂妙點子。而這些體驗，只有在你挑戰自己去聆聽那些你毫無概念將如何發展的音樂時，才會發生。你只是需要有所準備，並且對一切保持心胸開放而已。

※1　吉他的六條弦在不按彈的情況下都有各自的音高（空弦音）。而依照彈奏者的需求，可調整各弦的音高，形成新的空弦音。

19

建議④ 偷竊音樂

是的。你沒有看走眼。我將在這樣一本以我們共有的創作能力為出發點，並大推每個人都能寫歌的書中，公開鼓勵竊盜行徑。偷東西不是不對的事嗎？沒錯，絕對要不得！

或許，「偷竊」一詞，並非是對於我所建議的做法的精準描述。然而，我之所以選擇這個詞，是因為，那正是感覺最誠實、最爽快、最撩人的用語。箇中的重點是，即便我們都被教導過，未經允許而使用他人作品是萬萬不可取的行為，但我並不認為，你應該擔心，直接挪用他人作品對你所施加的影響。這個做法完全切合，「我們共有的創作能力」這個主張所暗含的假定。

就人類演化史上我們的這個時間點觀之，你可以上門竊取的每一個冤大頭，其實也都是賊。一旦更為深入考查，我們就會發現，甚至那種似乎高踞史上第一人的創新者，也是從他人所奠下的基礎上，才發展出空前的成就來。作為一個例子，搖滾樂被認為是嶄新新觀念與自我表達的大爆發。不過，當你仔細鑽研，每一首歌與每一種表演風格所流露的大膽露骨的特色，卻比較是出自於，它如何不折不扣經由偷竊而來，如何在狡猾的沾沾自喜中，遂行厚顏無恥的盜用。無論是好是壞，想法與概

念並非如同智慧財產一般，受到嚴密的監管與保護。

我大概不應在此繼續社會政治層面的討論，不過，我想，如果沒有指出以下這點，就太不負責任了⋯亦即，有關著作權的法律與施行現況，已經由於某些少數的革新性藝術形式，在文化上與商業上益發舉足輕重之故，因而有所改變。啊我還是離題了⋯⋯

好的。本章要旨如下⋯我確實認為，挪用他人的歌曲，並且，沒有經由任何方式將它合法歸為己有，便將它呈現為你自己的作品，是萬萬不可為之事。然而，我也以為，只要沒有前述的極端行為，那麼，幾乎任何做法都有藝術上的合理性。不過，有但書：我以為，任何原封不動使用的段落（比如，副歌、重複性樂段等等），絕對務必標註徵引出處，而且，我也以為，只要有機會，去說明你的靈感來源，也始終是你的責任。即便如此，但相關於音樂概念上，這還是留下很大的空間，讓我們可以從中獲取靈感，並整合進你個人的做歌點子之中。以下是幾個我公開而有意識地運用外部影響的做法。

163

和弦進程

不知有多少次，每當我愛上一首新歌，我的第一個衝動便是拿吉他來學唱。而其中經常最吸引我的是，該首歌的和弦進程組合，是如何能夠以出人意料的方式，與人聲旋律並行而不悖的奧祕。每次我只要聽見和弦的配對與行進方式讓我吃驚或我聞所未聞，我通常就會用吉他彈一遍，然後錄進手機，但並不同時配唱原歌旋律——不然就添加上全新的人聲旋律——以便遮掩和弦來源。

這麼做過後不久，當我在手機的語音備忘錄聽到這些樂曲點子時，如果我仍舊記得原本所參考的那首歌曲，我便會把它當作可能的歌曲組件先擱置一旁；或者，我會花上一段時間去想出一些辦法，來更改讓我著迷的那些和弦過段，以便更符合我自己的用法。不過，經常出現的情況是，我發現我所錄下的和弦，已經失去「偷來」的歌曲的原始風味。而如此一來，我便獲得一口讓人垂涎欲滴的好料，可以自行調味品嚐。我最近愛上歌手懷絲・布拉德（Weyes Blood）所寫作的歌曲〈安朵美達〉（Andromeda [※ 1]）。這首歌聽起來非常像它的歌名所喚起的感受，如同天籟之音瑩瑩發光。彷彿凱

倫・卡本特（Karen Carpenter）的胞妹，吃了若干大麻糕點後飄飄欲仙的感覺。我一定要學學其中玄妙之處。僅僅從這麼一首歌，我就找出了三種不在預期中的絕妙和弦變化，這著實讓我對這首歌佩服之至。而我也應該告訴你，那三種變化分別啟發我寫出了三首歌，而且，聽起來徹徹底底與懷絲・布拉德的〈安朵美達〉截然不同。

歌曲片段取樣

假使你正在尋找，有關如何將歌曲片段樣本結合進寫歌過程之中的資訊，那麼，你很容易找到許多好用的資源可供參考。我在此只是想要納入這項建議，來作為一種全面支持使用歌曲取樣來創造出令人振奮的新藝術的表示。

旋律

有關歌曲旋律的挪用方面，如果你做出了可供商業使用的作品，然後遭遇到可能突然

165

冒出來的法律問題時，便會使這個做法變得相當棘手。不過，我以為，假使你為歌詞譜曲的能力在掌握度上還未十分純熟，而你又真的有需要用歌曲來宣洩一己心事，那麼，為一首已經存在的歌曲，換填入你自己寫作的歌詞，可說完全是一件可行的事。

屬於公有領域中的歌曲，你當然可以拿來隨心所欲運用。去做看看吧──而如果需要出櫃的折磨故事的話，也可以用女神卡卡的〈撲克臉〉（Poker Face）這首歌的旋律，來訴說對你爸媽。讓心裡頭的窩囊事全都一吐為快。假使你有故事要說，完全無須等到你的音樂能力到位後才開始。這就是我的想法。

這首歌的歌名是，希臘神話中一名衣索比亞公主的名字。她的母親聲稱女兒美貌勝過所有海中女神，因而觸怒海神。後者派出海怪要摧毀衣索比亞。她的父王於是將她綁在海邊大石上獻給海怪。不過之後即被救出。

第四篇

20

神祕的下一步

對許多人來說，假如他們想試著解釋一首歌究竟如何產生——歌詞與曲調如何聯袂形成，某種比兩者總和還多的神奇綜合——那麼，接下來的詞曲合體這個步驟，便會讓他們覺得近乎神祕。

我並不確定，我是否可以，把自己覺得全然不夠格去解釋的事情，講得淺顯易懂。對我而言，每每當我聽見自己初次把歌詞朗朗唱出之時，我便會感到有點頭皮發麻。偶爾，我還會因此掉下眼淚。原因並非因為，我對於自己的詞曲寫作天賦嘖嘖稱奇；也不是由於，我對自己的吟詩作對才情大為傾倒。那樣的時刻比較像是，我見證了某種優於我——或優於我所能想像可以做出來——的事物的誕生。在我所寫出的歌曲中，有一些一起初並沒有打動我，沒有讓我覺得非常值得一唱，但卻在我初次唱出時，使我大為吃驚，因為，它揭開了我原本無意透露的我的真相。我最近所完成的一首歌中，有這麼兩句歌詞是：「她在雙膝間握住了我的手／如同夢境一般，我完全不知道那是什麼意思〔※1〕。那寫在歌裡有點可愛，不然我應該會對其中緣由感到有點難為情才對。直到我第一次大聲唱出時，一股渾沌的記憶刷過心頭，我頓時恍然大悟：在我所就讀的那所國中，我們會在位於地下室的康樂室中舉辦聚會活動，當那兒的室內光

172

線漸漸變暗，我的同學們紛紛開始在陰暗處成雙成對卿卿我我，我總是發現自己僵坐在沙發上，握著某隻小巧可愛、微微出汗的手，而且，我在心中百分之百堅信，我所收到的那些異常清晰的訊息，全是出自我的想像，不能信以為真。我還真是領悟得超慢的。

有時，詞語以幾乎有形的方式懸浮在半空中，彷彿這些文字開始獲得了實際物體的特性：如果我構得著的話，我就可以伸手觸碰撫摸。或者說，那些詞語給人的印象就像是，當你知道有人走進你原本獨自一人待著的房間時，你會意識到的那種感覺。而且，即使這些文字沒有弄出任何聲響，也沒有出聲宣告自己來了，但你還是能夠察覺到它們在場，你知道房間裡面不再是只有你一人。

令人訝異的是，有時，我甚至在後來重聽的時候，也不見得會喜歡這種曾經帶給我微妙時刻的歌曲。不過，就我在做歌時所喜愛的所有體驗來說，這些玄妙的時刻卻對我最有意義。事實上，種種這樣的經驗是如此富有價值，我要是沒有至少也站出來，鼓勵每個人去追求屬於自己的這樣的時刻，那將會是個錯誤：我正是深深相信這個想法，所以此刻才會繼續為本書爬格子。

173

所以，對我而言，這就是「一首歌」的意義——那首你正在從無到有努力寫出的歌——也正是寫作與閱讀本書的兩方，所要達到的目標。當你遇上你的神祕時刻時，你便會心領神會。假使你在對自己唱歌時，可以迸發那樣的時刻，那麼，有相當大的機會，也會出現在別人身上。我可能必須寫上五十首左右的歌，才會碰上一次；或者，有時弦音一顫，我便瞬間登堂入室，感覺自己與自己的創作技能神奇地搭上了線。

但我這樣的說法會不會自相矛盾？假使歌曲可以施咒召喚而來，而不是在抱負的驅動下精心打磨而成，那麼，我們為何費力研究了所有練習項目，一步步照做所有的技巧小妙招？理由如下所述：因為，我希望，我在這裡分享的所有祕訣，可以協助你與你的想像力兩者重新鍵結起來，使你最後只消閉上眼睛，就能想像下一步該怎麼做。

完成一首歌所需的時間，是有可能與最後演唱它的時間長度相同。從一個點子出發，然後就好像你在聽一首歌那樣演奏過去。這怎麼可能啦？聽起來未免太天方夜譚。甚至對我來說，如此速戰速決，也並非經常一箭中的。不過，我之所以能了解其中竅門的唯一原因，卻是因為：我習得了種種通往潛意識的途徑，然後變得熟門

熟路，最後對我所喜歡聽到的旋律，與歌曲可以導入何種型態的做法，逐漸熟稔於心——所以，我可以即興做出還算過得去的歌曲，而方式正如同，你可以使用你的語言技巧，來描述一天的活動一般。

你也能依樣畫葫蘆嗎？經由不斷實做，我敢打賭你也辦得到！我並不認為我有多特出，而我相信，只要你持續不懈練習我們迄今所討論的一切項目，便能達到那樣的境界——你屆時就不必再費勁苦苦追求，靈感會自然降臨到你身上。一開始做時，在詞、曲如何合體發功的技巧上，反覆試驗會扮演相當大的角色，而且，總是會出現一些時間點，要求你付出更多耐心。但是，你愈是孜孜不倦磨練戰技，你便愈容易只要閉上眼睛，就會聽見腦海中飛旋的樂音，進而想像出你接下來想聽見哪一串音符。而同樣重要的是，你也會因此更加容易判定，哪個點子行不通——相對而言，也更容易看出，哪個點子只差一點調味就可以誕生神曲。這一切唯有勤加練習才可竟其功。

附帶一提，我想要補充說，你其實並非一定要埋首於，任何一個本書推薦的那些練習項目——儘管如果沒有這些每日紀律功課，你可能就必須滿足於，一年之中，只能在靈感斷續地降臨時，寫下幾首想到的歌。

175

所以，讓魔幻時刻降臨吧。差不多已經是時候了！不過，一開始，可以先後退一步，審視一下一些實用步驟。讓我們使用在前幾章中所累積下來的詞曲點子，看看如何從中形塑出一首歌曲來。基本上，第一步是，先從你的檔案庫中，找出你感覺自己有興趣想繼續完成的一段旋律或和弦進程組合。然後，搜尋你的歌詞點子庫，找出在節奏感與情緒上能夠與旋律相切合的那些文字。如果你什麼也找不到，那就重新回頭做，有關如何使文字適合旋律使用的那些歌詞練習，比如，從書中的一頁尋找詞語的那個項目，便值得一做。很容易，對吧？

好的。有關這個過程的描述，聽起來平凡無奇，但這並不意謂，最終產物也會味同嚼蠟。事實上，我以這個方式寫成的歌，大概多過經由任何其他方法完成的作品。

走筆至此，我突然意識到，我對歌曲的概念很可能與你的想法大相逕庭，而我或許正帶領你穿越某種感覺古怪的迷宮，朝向一個相當模糊不清、難以界定的目標前進。很好！我想，你不僅不應該全盤接納我對歌曲的概念，你也同樣不應該死抱心中既有的做歌方法。我甚至很樂意告訴你說，那些你還不知道有朝一日將會動念寫下的歌，比起你眼下正在設想的歌曲，還要動聽許多。

176

對於在努力創作的過程中，有關我樂在其中的種種體驗，我自己在早期寫歌時，對此還沒有太多領悟。我當時了解自己有詞曲寫作的動力，也很願意學習，但是，由於讀譜這一部分對我太困難，而我在演奏樂器上的能力表現，又不盡如人意，因此，我總是認為，我永遠都不會知道，別人實際寫歌的方式。然後，我有一天不知道在哪裡讀到，有關美州原住民紐特人（Inuit）的雕刻師對創作的見解。就我的了解，那篇文章是在說，當雕刻師拿到一根海象牙或一塊石灰石，他並不會去想：「我要雕出一隻麋鹿，或一隻海豹，或一隻老鷹」。雕刻師只是直接雕刻起來，然後讓手中的材料告訴他想要變成何物。雕刻師相信，那些材料的本質一直以來便隱藏其中，而他的工作只是去揭開它，使它展示出來。而對我來說，從一團渾沌思路中的無意義音節，經過多次的修改之後，最終成為一首完整的歌詞，正反映了同一個過程。旋律一開始也如同什麼石頭或象牙一般。我起初只將心思集中在聲響之上，然後朝向文字進行雕刻，接著是帶有意義的詞語進場，直到浮現出一幅意象來，使我最後能添加上清晰明確的語言，去強調或揭顯出藏匿在裡頭的「馱鹿」或「水獺」──當然，就我的寫作而言，那幾乎總是一首有關「死亡」的歌曲。

177

這正是當我處在最理想的創作狀態時的模樣：我就像是，對於將要目睹接下來出現的東西，感到很興奮的樣子——彷彿我正在觀察自己做著這一切。我要再一次指出，正是這樣的體驗，讓我覺得我可以來鼓勵別人，並教授寫歌。我所力推的種種用於創作過程中的方法，皆可以不斷讓人運用。然而，走過這個過程，卻絕對不會因此生成，你原先想像的那首歌曲。如果你使用與我完全相同的創作手法，來寫作〈我試著讓你心碎〉（I Am Trying to Break Your Heart〔※2〕）這首歌，你絕不會因此寫出〈我試著（再次）讓你心碎〉，或甚至是〈我試著讓你心碎（東京漂流版）〉。我之所以知道這千真萬確，是因為，我已經不斷使用這樣的創作心法好多年了，而我仍舊對於它從這塊愚鈍的石頭——也就是我的腦子——所解放出來的各色各樣的形狀與動物，深感滿意與驚喜。

我們所身處的創作狀態，是做歌最關鍵的核心。假使你對於自己在創造過程中逐漸發現的事物不感興趣，那麼，這一切都毫無意義。

178

※1　出自作者的〈葛溫朵琳〉這首歌。

※2　該首歌收錄在《洋基飯店狐步舞曲》專輯之中。

21

錄下工作成果

聆聽自己的嗓音

只要做歌，幾乎不可能不在某個時間點，會需要錄下你自彈自唱的成果。連有能力將樂音記成樂譜的人，也會錄個簡單的試聽版本。我總是開心地一個人彈著木吉他哼哼唱唱，一邊錄成樣本帶，用來作為之後發展的基礎。在早期，iPhone 還沒出來之前，我都使用一部便宜的磁帶錄音機，就是那種可供記錄口述內容的機型。這麼多年來，其中的一些錄音檔案也都先後發行問世。

現在，我則完全滿足於手機上的數位語音備忘錄功能。不過，我也在懷疑，如果我現在才剛開始學習寫歌，我是否也會對於這個做法同樣開心。在我的唱片生涯早期，我在錄唱時的安全感高低，主要取決於我的嗓音；我的歌喉會影響我對歌曲本身的專注能力，無法注意曲子的整體表現。但我那台兩光的錄音機解決了這個難題，因為，它會使我的歌聲聽起來……不完全像是我的聲音。由於機器的音高控制出了毛病，剛好足以使我的嗓音變得較為高亢，而且有點失真。但我超愛。我的聲線變形的程度，剛好讓我可以在聆聽時，不會聽見我會察覺的那些瑕疵與缺陷。

然而，手機上的數位語音備忘錄，在錄音表現上，則始終較為準確而不寬容；幸運的是，多年下來，我已經可以跟我的唱歌嗓音和平共處了。但如果我現在還是個新手

的話，我該怎麼辦呢？這個嘛……首先，如果你完全不想聽到自己的聲音，那就別聽。想辦法變出一首歌的過程與經驗，遠比聆聽自己的錄音更重要。

然而，對於每個會被自己的歌喉所困擾的人來說，我想要指出，你的聲音就是你的身體，所以你好歹也要容忍它的存在。對於該如何與自己的嗓音和諧相處，箇中的關鍵是，要以最低程度的接納與愛作為目標來努力。而在此同時，以下列出幾個進行自我錄唱的小技巧，可以用來緩解，你習慣上聆聽自己的錄音唱腔時會有的怒氣與驚嚇。

一、花時間去找出音響效果良好的房間，來進行錄音。一般上，浴室是首選，因為那兒擁有可以反射聲音的牆面。很多專業級的錄音都是在浴室完成，而且，幾乎所有歌手都偏愛歌聲聽起來至少帶點迴響效果。

二、留意你擺放麥克風的位置。令人訝異的是，甚至是經驗豐富的寫歌老手，也會忽略這一點。如果你是用手機錄音，仔細找出擺放手機的位置，好讓樂器聲響與你的嗓音兩者，取得最讓你滿意的平衡。如果你只是要錄下人聲而已，那麼就找出與麥克風的適當距離，以便讓你至少擁有一點環境氛圍，來緩衝數位錄

182

製下的樸素旋律所會帶有的尖銳性。

三、以各種各樣的錄音方法與聲音處理器來做實驗。這個建議有點超出了我的能力範圍，因為，我一直避免在寫歌過程中，使用家用錄音軟體與多軌錄音設備（有一堆價格划算的產品可供選擇）；而只要這個習慣做法還行得通，我會一直堅持原則下去。我發覺，如果機器有很多旋鈕要推要轉，而不是只有簡單的「錄音鍵」與「停止鍵」而已，這將會使我很難把關注重心放在歌曲之上。我甚至在錄音室也很抗拒觸碰旋鈕，因為，只要我的手指頭一沾上控制盤，我馬上會察覺，自己停止鳥瞰整首歌曲的全貌。我的注意力似乎會立刻轉向，僅專注在思考我眼下所下所「控制」的變數之上。不過，這是我的怪癖。我有一堆身為樂手、詞曲創作者的朋友與熟人還挺享受自行調控的過程，他們也製作出遠遠比我更為精良的自製錄音。如果你也喜歡這方面的活動，我完全不會叫你快快放棄。這種做法確實提供了對自己的歌唱水準沒有把握的人，幾乎無限多種的、經由技術改造的人聲表現方式，並由此清理出了一條讓你往前走的康莊大道。

183

渾沌的思路

另一個情況是這樣的：當你有了一段你喜歡的旋律，以及和弦該怎麼進行的妙點子，而且，你熱切地想要展開編曲的工作，但是你卻還沒寫出任何歌詞——那麼，你該怎麼辦？當你有靈感卻還沒有歌詞，但也不想只為了等待腦子裡的語言中心趕上來，因而煞停寫曲衝動，導致浪費了你正感受到的能量——那麼，你該怎麼辦？

我將告訴你，我與許多其他的詞曲創作人在碰到這種狀況時的處置辦法。那便是——假裝你手邊已經有歌詞了！我會唱著可以嵌進旋律的胡扯歌詞，並讓這些胡言亂語在恰當的地方發出對的語音，如此一來，我便能更完整地來發想，當後來找到實現構想的適當詞語時，整首歌將會讓人感覺的模樣。我把這些沒意義的歌詞稱為「渾沌的思路」。如果你很熟威爾可樂團的歌曲，你大概會聽過若干並非出於故意，留在最後混音版本裡的胡言亂語。背後的原因是，我最後完全沒辦法找到實際可用的字眼，讓我覺得有意思，能夠去取代原本無意義的語音給我的感覺。這是真的！我沒在唬人！

我在此並沒有發瘋自吹自擂。我在製造這種聽起來像歌詞的咕噥語音，實在是段數愈

來愈高，使得我在放混音帶給別人聽過之後，我有時還會獲得聽者對我的歌詞的讚美！有時，當我面露懷疑之色，對方甚至會徵引他們喜歡的幾行歌詞來作證（這時我自然會把我聽到的歌詞趕快記下來）。

這種渾沌的思路，如何最終可以蛻變為「贏得葛萊美獎」的完整歌詞，則是每個人藉由一點實做的練習後，便可以明白的過程。對我來說，此中的關鍵步驟是，當你重聽你先前錄下的曲子時，先完全臣服於無意義之下，並寫出自然來到你腦中的首批字詞。你可能會需要重聽好幾遍來寫詞，那麼歌詞最後聽起來就不會像是語無倫次的瞎掰。在這個過程中，你幾乎會感覺自己好像在翻譯另一種語言——甚至，更讚的情況是，就像是你把聽到的歌詞給一一記下來。一旦完成了這個程序，我就會跟著這張上面寫了一些胡亂詞語的紙頁坐下來，看看這個原始的翻譯稿中，是否存在任何有意義的文字。令人吃驚的是，成形的句子幾乎總是比任何人可以預期到的還多。我甚至有一些歌詞是直接從第一次翻譯中原文照登。可惜我的聰明才智不足以釐清箇中緣故，一些歌詞是直接從第一次翻譯中原文照登。可惜我的聰明才智不足以釐清箇中緣故，我無法說明為何會有這種似乎難以置信的好事發生，不過，我發誓，這千真萬確。

然而，在大多數的情況中，卻需要進行多次修改，才能從中擠榨出意義連貫與能夠

185

演唱的歌詞。但這番努力完全值回票價。當一切就定位，感覺無比爽快，再次讓我洋溢那種傻傻自問「我到底是怎麼辦到的？」的感受。等一下！我好像有點太快掠過幾個句子前的一個詞；我想，如果沒有對它多談一下，將會很可惜——那就是「能夠演唱的」。能夠放開自己，讓自己可以在歌曲上進行類似「擬聲唱法」（scat）的主要好處是：可以凸顯你希望旋律聽起來的感覺，而非你寫下的歌詞很完美的念頭。你後來可能發覺，你需要改變旋律，或者，需要在某處添加含有一個音節或幾個母音的文字。這是我至今發現的最佳方法，可以讓我把心思集中在歌詞如何發出聲音與音樂的樂句上。

在使用了幾乎可以想像到的每一種方式，寫過一大堆歌曲之後，我發現，我往往偏好演唱以這個方式構思而成的歌，而不是其他寫作型態產生的歌。值得一提的另一件事是，我幾乎總是能找到歌詞去述說，我所希望表達的事物，即便我不得不拿掉其中一個喜歡的詞或片語，也沒有關係——可以爽快割愛的原因是，那些文字可能在演唱上有難度，或只是由於唱出的聲音會覺得奇怪而刺耳，便會刪掉。

由於大半輩子都使用這個技巧寫歌，我覺得，這也讓我對於無論以何種方式寫出的歌詞，唱起來是否會愉快或讓人滿意的這個問題，擁有較佳的判斷力。作為詞曲創作

186

人，以下是一個值得牢記的真正訣竅：假使你不喜歡你在唱的歌，或是不喜歡唱歌時喚起的感受，或是不喜歡聽在耳朵裡的感覺，那麼，你便毫無理由可以預期，其他人也會想要跟著你一起唱。在某方面，這不就是寫歌、唱歌這件事的真諦嗎？我們最大的願望不就是，做出能夠反映我們這個人、我們的真實感受的歌曲，好讓別人也能感覺彷彿自己也被看見、被認可，因而感到比較不孤單，對吧？

187

22

腦筋卡住了嗎？

如何突破「寫作瓶頸」

但願你已經擁有了寫完一整首歌或一部分歌的神奇體驗，而且，這個過程讓你興奮萬千。也許，你甚至已經錄下自彈自唱，聽著自己低吟淺唱這首歌。不過，如果你並沒有如此順利呢？我想，現在正是來承認這件事的好時機：我一向對「寫作瓶頸」這個用語感到懷疑。並非因為，我從未發生感覺自己沒有生產力或才思枯竭的經驗。而是因為我認識到，所謂的「寫作瓶頸」，並非真的是腦子卡住，而只是一種個人的判斷而已。我的理由是，我們很少有什麼都做不出來的狀況發生。我並不相信，寫作者真的會喪失任何創作的能力。不過，所有寫作者都會經歷一些階段，覺得不再像所希望的那樣喜歡自己的作品。我在此談的當然是屬於稀鬆常見的那種現象：眾人皆知那種卡住的感覺是一種心理上的問題，而對於腦筋卡住是思考系統中的哪裡遭到扭曲，我想要分享一些我的見解與體悟。

首先，我們不要再把這種狀況稱作「堵塞」。在創作者與他的目標間的唯一阻礙，其實是創作本身。所以，我們愛怎麼命名都可以。我偏好把這種時期想成是跨欄賽跑的欄架，或是道路上的減速丘，或是對自己的挑戰。把它說成是「堵塞」，似乎給了它不應獲得的嚴重性。奇怪的是，我們往往並不會賦予我們其他的內在心理狀態，如此

189

鏗鏘有力的具體比喻。「我的新歌是一方陽光斑駁的池塘——下潛一探吧！」——沒人會這樣說。然而，把情況說成「堵塞」的主要問題卻是，它彷彿暗示著，允許我們前進的唯一方向，就是往前走——在眼前這堵高牆的另一邊，才是我們一心想去的地方，也才是值得戮力以赴的唯一目標。這根本是一派胡言。然而，另一方面，我也希望你記得，任何你所發現可以讓你規避被圍堵狀態的有趣做法，同樣也是來自於你的想像的產物。當我覺得自己的腦筋卡住，我會努力讓自己回歸現實，正視自己此刻的處境。而其中沒有任何規則可循，於是我就自己來制訂規則！以下是一些方法，讓你可以在你的想像的階序體系中，重申你自己的位置。

從不對的地方起步

「從不對的地方起步」，本身就是一則美好的訊息，可以翻轉你對事物的評價與判斷。

如果你偏愛細膩優美、溫柔悅耳的歌曲，也許可以轉而使用鼓機（drum machine）來開始寫歌。如果你很確定你的和弦編寫能力堪慮，那麼就從和弦來動工：使它成為寫歌

的第一步，看看是否會改變你對和弦的感覺。你可以顛倒和弦進程組合的順序來演奏嗎？令人驚喜的是，有時這還真行得通。我曾經顛倒歌曲的和弦順序，而且只有些微改動旋律部分，但照樣過關。你寫歌都用木吉他嗎？那麼改用電吉他吵他個夠。

從對的地方起步

假設：正當你努力要為一首歌收尾時，你卻突然卡住，走不下去。你有特別喜歡歌曲中的哪個部分嗎？或者，有哪幾句歌詞深得你心？那麼，就從那裡開始工作。這是我曾經給予自己的建議中，最有助益的一個。假如我沒有以這種方式重新處理我的歌曲，我將永遠不會得知，第一行的文字可以對整首歌的演進軌跡，握有如此之大的影響力。當我發想出一行還不錯的句子，我幾乎總是會把它擺在整首歌詞的第一行。事實上，我以為，優秀的第一行歌詞，是一首歌能否問世的首要決定因素。「菸灰缸說／你整晚都醒著〔※1〕」；「當你回到舊街區／香菸的滋味如此美妙〔※2〕」；「我吃驚地瞪著刀子／靜靜躺在抽屜中〔※3〕」。對我來說，所有這些歌詞都擁有足夠的意象與懸

191

念，可以推促我完成歌曲其餘的部分。所以，讓自己像隻脫韁野馬奔過荒野吧。一般

而言，歌曲其實與小說或短篇故事的速度感並不相同。歌曲經常比較像是汽車的保險

杆貼紙。如果你有一行歌詞感覺唱起來很棒，而且讓你念念不忘，那麼就以這一行來

展開作業，看看會有怎樣的結果。這個方法如此簡單易做，但帶來的轉變效果卻頗為

驚人。它至少是個，讓你擺脫折磨你的任何障礙的好方法。那就好像是：「好吧，我是

沒辦法攀登眼前這堵高牆，但這塊巧克力蛋糕呢？肯定秒殺！」

束之高閣

你如果沒興趣成為一個把寫歌當作每日例行活動的人，那麼，這則建議可能對你沒什

麼道理可言。但對於沒有工作期限的任何人來說──或者說大部分寫歌的人──卻是

一條很有用的小祕訣。無論你正在做的是什麼事，只要你感到全身無力、心灰意懶，

就先把手頭的事情收起來，束之高閣。想都不要想它。拋在腦後。也許在束之高閣之

前，你可以再對它進行「最後一次」的努力，然後就倒頭大睡，看看在你入睡之後，大

腦會有能力破解其中一些難解之結。而這個做法，同樣也是我對於從事各種各類創意工作的人的建議，無論你的腦筋有無卡住，都可以這麼嘗試看看。

不過，出手拉自己一把吧，找個可以幫你腦子按下重啟按鈕的活動來做做。你有時會感覺有堵高牆擋在眼前，但這只是因為，你正一頭撞上它罷了。信不信由你，對我來說，在這種狀況下，我喜歡去做另外一首歌，或是重新寫新歌。這是把做歌當成每日勞動的一項優勢之處。我一向留有許多積壓下來的未完成的歌曲，於是，當我又把一首弄得我渾身沒力的歌曲擱在一旁，我就可以挖出舊歌來重新思考一番。我四處亂放的許多寫到一半的歌曲，都是我做歌受挫後先存放起來的半成品，而我經常覺得難以置信的是，當你把原本充滿期待的目光轉開之後，這一歌似乎便自行重獲生機。

這有時會帶來好消息：半成品歌曲的完成度，遠比我當初以為的還要高。但也不見得都是好消息。得益於沉澱了一段時間，我可以看出，我之前對某些歌的要求，其實完全不是那些歌本身的性格所能負荷。不過，無論是哪一種情況，在在都讓我領悟到，歌曲擁有屬於自身的生命週期。而這樣的體悟，也使我經常重新回到，原本直接轉身丟下的某一首問題重重的歌曲上頭。但是，相較於當初寫作所想達成的目標，我

193

在重新審視這首之前無以為繼的歌曲時，卻是帶著一種全新建立起來的鑑賞力。

每個人都能在寫歌上日新又新的一個方法是，去學習接納所獲得的一切，即便好像渾然不知那是從哪裡冒出來的，也一樣照單全收。我這樣說的意思是，我們有時會變得過度懷疑那些唾手可得的成果。我們有時會以某些不公平的理由，貶低我們所擅長的強項。我想，為功成名就而戮力以赴，是再正常不過的事情；而去想像功成名就必定歷經奮鬥、甚至痛苦的過程，也同樣一點都不奇怪。不過，這樣的信念，卻經常迫使我們瞧不起，那些感覺彈指可成的事情。我曾經有過一段時期，會對我在寫的那些鄉村歌曲、民謠歌曲感到難堪。但是，我並沒有要求自己去寫這樣的歌曲，這些歌就像無緣無故從我身上泉湧而出的產物。

於是，在某個時間點上，我領悟到，只要我隨著創作之流去寫作，而不是挖空心思要把三和弦的民謠歌曲改成前衛搖滾（prog-rock），我的生產力便會旺盛許多。

在某個方面，我們的專輯《全部的愛》（The Whole Love）的開始與結束，剛好落在這個領悟的兩端之上。我當時並沒有想要以歌曲的感受性，來明確地示範這個轉變過程，但是，從專輯第一首歌〈幾乎的技巧〉（Art of Almost）播放到最後一首歌〈某個

194

週日早晨〉（One Sunday Morning），卻是檢視我此處所獲得的體悟的一個好方式。我依舊對這兩首歌的錄製與編曲表現感到雀躍，即使兩者在風格上的差異無法再行擴大。

真相是，這兩首歌幾乎是從相同的情況開始寫起。兩首歌都是簡單的三和弦或四和弦的民謠歌曲。在製作那張專輯的過程中，我突然在某個時間點上醒悟，並非所有我的那些技巧簡單的歌曲，在經過我們應用在〈幾乎的技巧〉那首歌的那種極大化的繁複編曲之後，都能完好無缺地倖存下來。我想，這是我多年來需要一而再學了又學的一門功課，但是，學到真髓後，真的值回票價。千萬別低估那些易如反掌之事的價值。

有時，那對別人來說可是難上加難；而且，經常發生的是，當你用力太猛時，原本輕而易舉的事情卻又變得幾乎寸步難行。

儘管如此，我還是有點開心自己走過了那些格格不入、手足無措的時期。那讓做歌的過程更令人玩味，我現在很享受聆聽那些歌，只不過，這種做歌過程並非是健康的工作方法，我肯定不會熱情推薦。讓我這麼說吧：我以為，我們在快樂的時候，有時會制止自己樂在其中。我們有時會在人際關係中製造衝突，因為我們沒有安全感，需要更多的關注。感覺自己依戀他人或什麼事物，是可能令人感到不舒服。有時，你覺

得腦筋卡住，那只是因為，你對失去你所愛的事物充滿焦慮。比如，你如魚得水在做一首歌，你幾乎有點愛上這首歌。然後，你突然感到脆弱起來，因為，「如果這首歌並沒有那麼好呢？」；或者，「如果我沒辦法發揮這首歌潛藏的全部可能性呢？」——這不正是心理學專家所稱之為的「不健康的依戀關係」嗎？也許，當你開始感覺事情不對勁，你就整個人抽身而退。也許，你在這首歌中認出自己的影子，因而感受到一種類似愛情的連結關係。然後，你憂心忡忡起來：「那它會回應我的愛嗎？」老兄，就讓那首歌做自己吧。讓它成為它想變成的樣子——它需要成為的模樣。每首歌永遠都會回報你的愛，但有時它只是需要一點空間而已。

別束之高閣

既然我已經推薦了，當腦筋卡住時，有用的應對辦法是走開一陣子，那麼，我想要再來提供一個並非全然相互矛盾的建議，那便是——繼續堅持不懈、埋頭苦幹。如果你能夠安身在籠罩你的不適感當中，那麼，屬於你的歌曲終將指日可待。

在前一個段落中，我強調了：缺乏艱苦奮鬥，並不必然意謂，作品不夠認真或不值一提。我深信指出這一點很重要，因為，大多數人憑直覺以為，困難度與品質是一體兩面——亦即，想寫出一首好歌，「必定」難如登天。我們需要一整個丟棄如此的思考邏輯，基本上是因為，這樣的頑念實在太過普遍了。已經丟光光了嗎？大讚了！

我們現在來對此討論一下：堅持不懈地埋頭苦幹，與懷抱堅毅的決心展望未來，這樣的態度如果能帶你展翅高飛，那是出於什麼道理呢？我們當中有一些人，只要手上的活兒開始變得困難起來，便會失去繼續下去的勇氣。讓我們來跟這個棘手難題直球對決。當你要說服自己別去做任何一種藝術性的工作時，總是有一大堆藉口可以任君挑選。而排名第一的說詞是：「有誰需要這種東西呢？」然而，我們的情況並不像是：你在三明治商店打工，正要打卡下班，而門外卻還有一條排隊人龍，那該怎麼辦？而我們也不是外科醫生，眼下正有一顆已經裸露出來的心臟在跳動，但你剛剛決定那不值得今天費勁去弄，那麼該怎麼辦？你懂嗎？我們所面對的只是歌曲而已。那又怎樣？喔，小傻瓜，沒怎麼樣，但以下是你該在意的真理：一再放棄，便會養成放棄的習慣！相反地，一首帶有難度的歌曲在完成後所帶來的延遲滿足感，卻將教導你更多

197

有關寫歌的奧祕，遠多過本書一整本所傳授給你的全部小竅門。經由你個人的毅力與苦功，你將習得，你可能會在哪裡走入死胡同、陷入困境；而有鑑於歌曲寫作的道理都相同，於是你每寫完一首歌，便會變得更聰明。

更不要說，當你可以脫口而出：「我做到了。我沒有放棄。這首歌已經貨真價實地存在於這個世界上了。現在，我想要感謝葛萊美獎委員會，還有我的經紀人，還有⋯⋯喔，沒錯，還有上帝。即便我並不真的認為上帝跟這首歌有多大的關係⋯⋯」——想想看，這種感覺會有多爽快！反正，當你擁有了一首千辛萬苦寫成的歌曲後，未來自己如果有任何藉口一堆、拖泥帶水的行徑，都會變得比較沒效了，對吧？

198

※1　出自威爾可樂團的〈臂上一針〉（A Shot in the Arm）的首行
　　歌詞，收錄於《夏日牙慧》專輯中。

※2　出自威爾可樂團的〈誤解〉（Misunderstood）的首行歌詞，收
　　錄於《經驗談》專輯中。

※3　出自威爾可樂團的〈在我們之前〉（Before Us）的首行歌詞，
　　收錄於《喜悅頌歌》（Ode to Joy）專輯中。

23

剛出爐的東西還好嗎？

但一定要好嗎？

我衷心希望，你此刻已經有了什麼寶物——藏在你的腦袋中；藏在你的數位錄音中；藏在你的筆記型電腦中，或藏在其他某個祕密角落。不過，那看起來還不錯嗎？顯而易見，這是個重要的問題。我們的一生都是建立在，想要擁有某個長才，渴望自己的工作成果受到認可，這樣的事情上頭。所以，我並不會主張，你做出來的歌好壞與否，對你應該無足輕重。然而，我卻以為，你如何評判自己做出來的藝術作品，在重要性上，完全與創作行動本身不可同日而語。

假使你只想做出「好歌」，那將是一項艱難的任務。我想再度強調一次：我們必須學習與笨手笨腳的自己和平相處——歌聲五音不全、寫出的歌啼笑皆非、吉他彈得不知所云——不然，你將永遠無法變出「好歌」。而且，你必須一直平心靜氣走過烏煙瘴氣的時期，撐到有一天由黑翻紅。

於是，你可能同樣也要致力於，甚至在寫出壞歌、劣詩，畫出兩光畫，或在做任何你必須進行的藝術創作卻成績堪慮時，從中發掘出喜悅的泉源。所有人都可以運用的一個辦法是，與自我一刀兩斷——儘管我們只能依賴我們的腦袋，但我們卻必須與腦子裡面，那個始終警醒、吹毛求疵、像個不斷電的監視器的區塊保持距離，以便保護

201

自己免於情感受傷，或遭受任何一種精神傷害。你知道誰在年紀還小的時候，並不會有這方面的困擾嗎？那就是——你。我們都是直到某個年歲以後，才會作繭自縛。我了解我們需要保護自己的原因，我也清楚，擁有能夠派出一隊腦細胞負責巡邏四周的能力，必定在演化上提供了我們某些生存的優勢。只不過，這樣的功能卻在提升我們的生活品質方面著墨甚少。

當我們逐漸長大，我們所失去的也愈多，而腦子的這項功能，在摒棄我們那些充滿幻想的童年願望與衝動上，也益發純熟高效。也許，這項功能的啟動是開始於，當我們得知：我們不再與這個世界合而為一；我們周身的一切不再只是「我們是誰」的一部分——相反地，這個世界還有「其他人」在場，所有事物不再僅為我們存在，而那些其他人的需求與願望，可能遠比我們自己的還重要。也許，推動腦子的這項功能的發展，是開始在，當我們得知，我們需要擁有良好的判斷力，來選擇誰可以當朋友——當我們懂得開始質疑動機，當我們愈來愈對其他人的想法抱持懷疑態度，結果我們卻也反身對自己品頭論足起來。

有關我們何時喪失美好的純真，整個人因而變得侷促不安，並成為自身的嚴厲的法

202

官，以及有關這種演變的成因，我想，肯定有人對此知之甚詳。而我所知道的正是，比起成人來說，孩童始終是更優異的藝術家，而且，他們也在保持創造力上更勝一籌。當你趴到地板上跟幾個幼童一起塗塗畫畫，想像力便會立時恣意狂奔。跟他們聊聊靈感吧！請其中一個小孩告訴你，他們正在畫什麼畫。答案將令你瞠目結舌。跟他們聊不認為，渴望擁有如同孩子們那種層次的藝術解放，會是荒誕不經的願望。我相信，我們每個人仍舊擁有同樣的自由精神。我在第一本書中已經提及這樣的事例，但我以為，值得在此再次強調一下：距今大約十六年前，當我還在精神病院治療期間，我在藝術治療教室中見證了，這種天真的威力捲土重來，強烈影響了一名實際上罹患緊張僵直型思覺失調症（catatonia）的女人，並使她脫胎換骨。我幾乎天天還懷想著當日的情景。

這名六十多歲的海洛因毒癮患者，在先前三十年的大部分時間中，已經進進出出醫院多次，而且以街頭為家──我在任何一個團體治療的課堂上，甚至在吸菸室中，都從未聽過她吭過一聲──但她畫了一張簡單的圖畫，她畫了她自己。畫作普普通通，不過畫中人物看起來像她。

203

當她舉起這幅畫給全班欣賞，我第一次聽見她說話的聲音。她說，她完全沒辦法想起來，最後一次拿起筆是什麼時候的事了。她綻放了一朵微笑！然後哭了起來。每個人都為她鼓掌，並且聚在她的身邊擁抱她。一個人因為了解到自己擁有力量，得以創造出原本並不存在的事物，因而雙眼放出光芒，重新洋溢人味——目睹這樣的場面所感受到的衝擊，是如此直切人心，讓人驚嘆連連，又備受療癒。

那樣的力量，我們通常專門保留給「上帝」使用——可以憑空顯現出事物的能力。

很不可思議，對吧？請閉上雙眼，在心中想像藍色或某個聲響。好了嗎？你是怎麼做到的？你創造出來的。而且，你想像的聲響將跟別人做出的聲音絕對不一樣。但我們只是將這樣的能力看作是，應該拿去跟別人的想像力互別苗頭而已，因而忽略了它對自身的重要性，這實在是糟蹋天賦。

並不是我寫的每一首歌我都喜歡，但我喜歡我寫出了這些歌。我知道，我每寫出五首歌左右，便會出現一首對我意義重大的歌，但是，只要我沒有寫出其他四首歌，沒有不斷練習達到那樣的高度，便不會有這樣一首我眼中的金曲誕生。而那樣的高度，相當接近於，當我趴在地板上畫畫時所達到的境界。

204

24

分享你的歌

既然你寫了歌，你接下來想要拿這首歌做什麼呢？除開語音備忘錄或你製作的試聽帶外，去進行錄音作業或表演，是必不可少的步驟嗎？可能並非如此！我有個很重要的建議要對你說。但讓我們先來看看其他可能做法。走筆至此，我理解到，我正開始設想撰寫另一本大部頭的書，內容是有關待在一個樂團中，所會遭受的種種難以捉摸的事件與微妙的羞辱——也許，這本書就叫作《待在一個樂團中》好了⋯⋯這對我將是個非常龐大的主題。而此刻，這也讓我想起，我爸爸老是會滿嘴晚餐的食物，卻熱切地說著，他下一頓飯想吃些什麼好料的情景。傷腦筋⋯⋯我會把這本書安放在我個人私下努力的計畫當中。

在本書的脈絡中，我們把歌曲的定義界定完成，由你個人所創作或展演的某些事物。

所以，以下是我的重要建議：至少能有一次的機會，在至少一個人的面前（不包括你在內），表演你所創作的歌曲。允許自己在唱自己的歌的同時，與某個聆聽的人（最好是你愛的人）一起去感受其間的親密與脆弱。我過去常常在我媽媽面前哼唱我的歌。不過，聽眾可以是任何人。酒吧開放舞台（open mic）的場合，也是一法。我覺得，甚至是一隻寵物也能算數。重點是，必須意識到有你自己以外的人在場。

這並非完全跟那個談及一棵樹在森林中倒下的古老譬喻有關〔※1〕。我並不認為，直到你的歌曲顯現在某個人的想像之中，你的歌才算存在。但我確實以為，使一首歌成為一首歌的理由，是當它被宣唱出來後所引發的感受。你可能唱到一半就放棄了。你也可能唱著唱著就改了歌詞——情況如同，當你在跟別人講話，你感覺到對方不是很懂你的意思時，你會立刻在遣詞用字上做出改變。因為，每一首歌都應該為建立出與他人的聯繫做出努力。每一首歌都是一個請求。那涉及人際之間的伸出雙手，拉近彼此……或是推開對方，再造訪彼此——雙方的互動關係可能平等，也可能不平等。

無論你在生活中需要怎樣程度的人際聯繫，你至少都要花上時間、投入努力去寫出一首歌，才能推動這個過程的進行。我希望你將這個簡單事實的全部重量輕輕地擱在雙肩之上，肩負上夠久的時間，以便去理解你所達到的成果。

有個哲學問題問說：假如有棵樹在森林中倒下，而四周都沒有人可以聽見樹倒的聲響，那麼它有沒有發出聲音？

致謝

我想要感謝才華出眾的姊夫 Danny Miller，謝謝他協助我動起筆來。感謝 Tom Schick 與 Mark Greenberg 的卓越洞見，與幾近毫不間斷的支持。感謝 Josh Grier、Crystal Myers、Dawn Nepp 與 Brandy Breaux 諸位讓我可以在生活與工作上應付裕如。感謝我的家人讓我覺得我所做的一切都值得一搏。我也要感謝 Jill Schwartzman 再一次哄騙我相信自己可以寫書，然後也證明了她所言不假。

我同時也要對所有我的良師，迄今仍舊持續啟發我的詞曲作家與藝術家，獻上我至死不渝的感激之情。沒有你們的大作，我的作品將永無誕生之日；只要我活著，我會繼續盡我之力傳遞星火，讓焰火之光照亮後來者的前路。

封面及裝幀設計：廖韡 Liaoweigraphic Studio

傑夫・特維迪

當代音樂圈中最具才華的詞曲創作人、音樂家與歌手。他是曾經榮獲葛萊美獎的美國搖滾樂團威爾可（Wilco）的創始團員與靈魂人物；而在此之前，他也是另類鄉村樂團圖珀洛叔叔（Uncle Tupelo）的共同創始人。傑夫・特維迪發行過兩張個人專輯，為威爾可的十一張專輯譜寫原創歌曲，並且也撰寫了一本《紐約時報》的排行榜暢銷書《一起走吧（這樣我們就能回來）：有關威爾可樂團的錄音與喧囂等等的回憶錄》。他目前與家人居住在芝加哥。

如何寫一首歌

二〇二二年七月一日初版第一刷

作　　者　傑夫・特維迪
譯　　者　沈台訓
編　　輯　廖書逸
發 行 人　林聖修
出　　版　啓明出版事業股份有限公司
　　　　　郵遞區號　一〇六一
　　　　　台北市大安區敦化南路二段
　　　　　五十七號十二樓之一
　　　　　電話　〇二二七〇八八三五一

總 經 銷　紅螞蟻圖書有限公司
法律顧問　北辰著作權事務所

ISBN 978-626-95210-4-3

國家圖書館出版品預行編目（CIP）資料

如何寫一首歌／傑夫・特維迪（Jeff Tweedy）作；沈台訓譯。
——初版——臺北市：啟明，2022.06。
214 面；12.8 × 18.8 公分。

譯自：How to write one song
ISBN 978-626-95210-4-3（平裝）

1. 音樂創作 2. 歌曲

874.57 111007912

How To Write One Song
By Jeff Tweedy